书法系列丛书
SHUFA XILIE CONGSHU

中国历代名碑名帖原碑碑帖系列

高贞碑

刘开玺　编著

黑龙江美术出版社

出版说明

高贞碑，刻于北魏正光四年（五二三年）六月。碑额篆书阳文方笔「魏故营州刺史懿候高君之碑」十二字。碑于乾隆、嘉庆年间出土于山东德州卫河第三屯，后移至德州县学。

此碑书法方劲峻整，笔扮畅达，结体虚和。杨守敬评碑记云「书法方整无寒俭气。」

此碑著录于清洪颐煊平津读碑记、瞿中溶古泉山馆金石文编残稿，陆增祥八琼室金石补正。

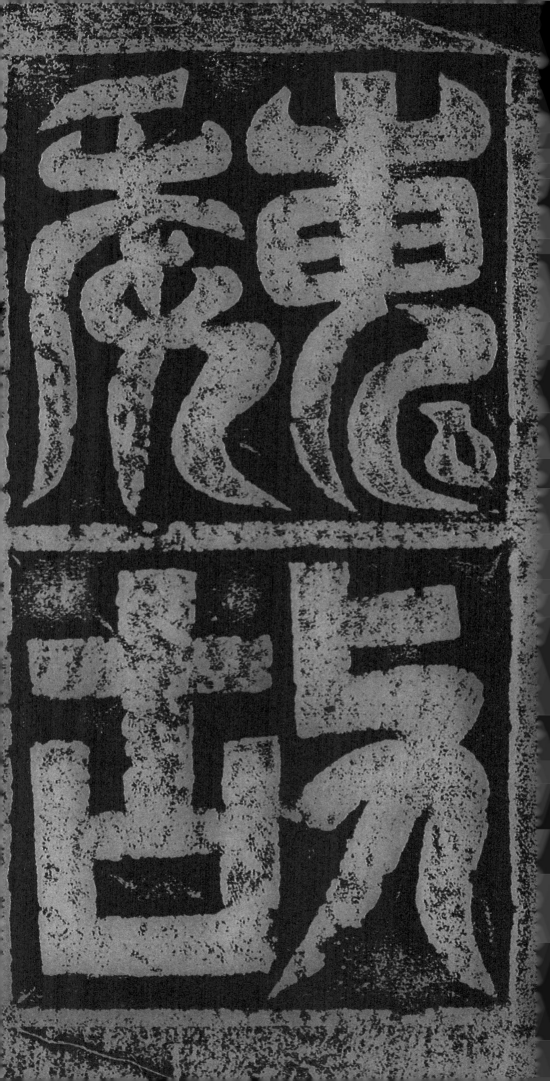

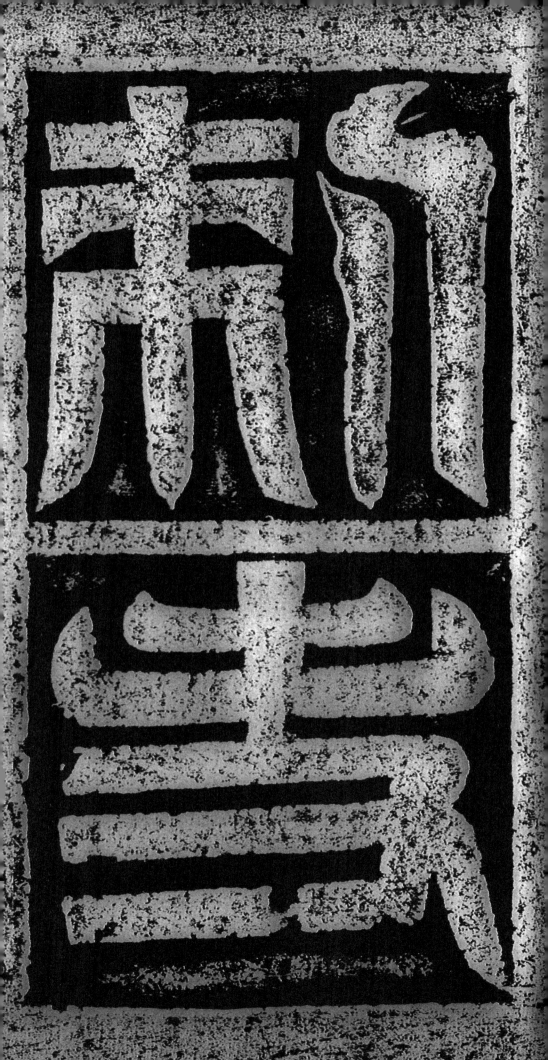

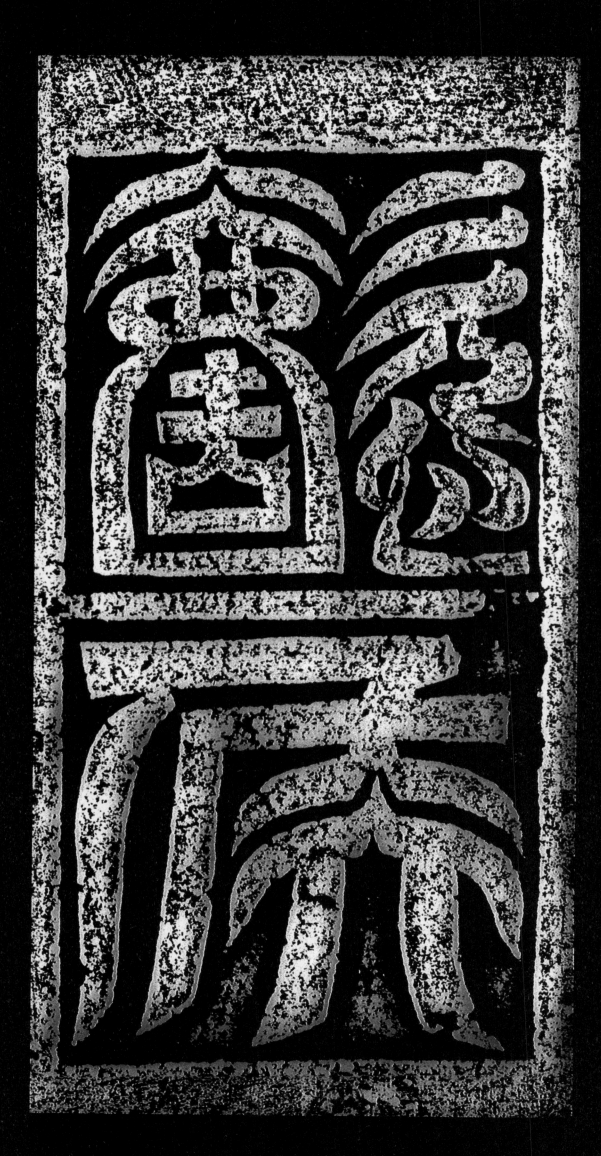

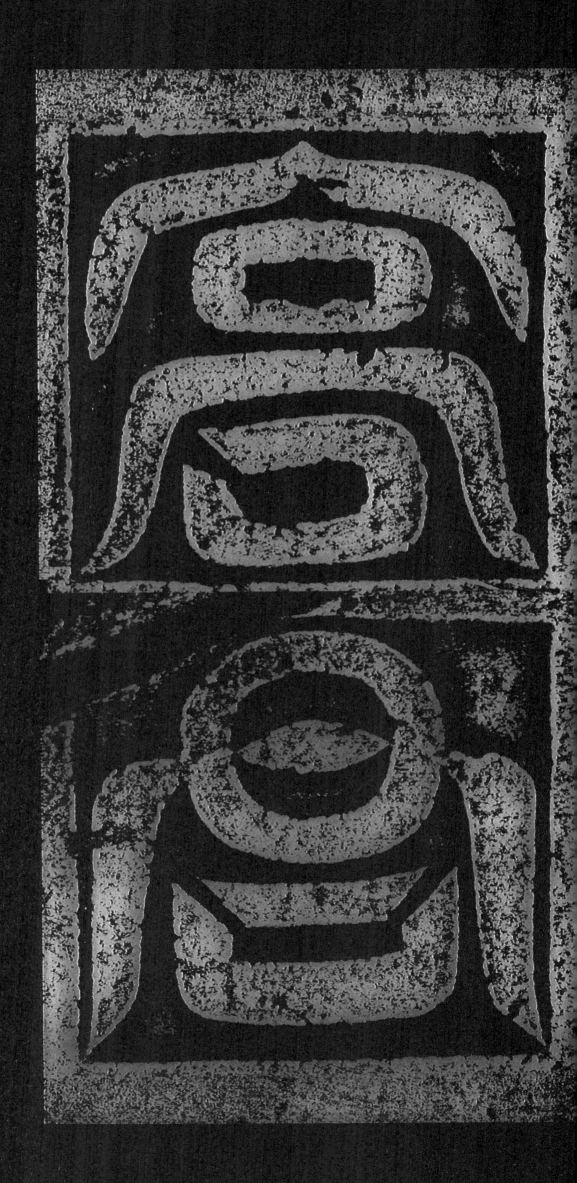

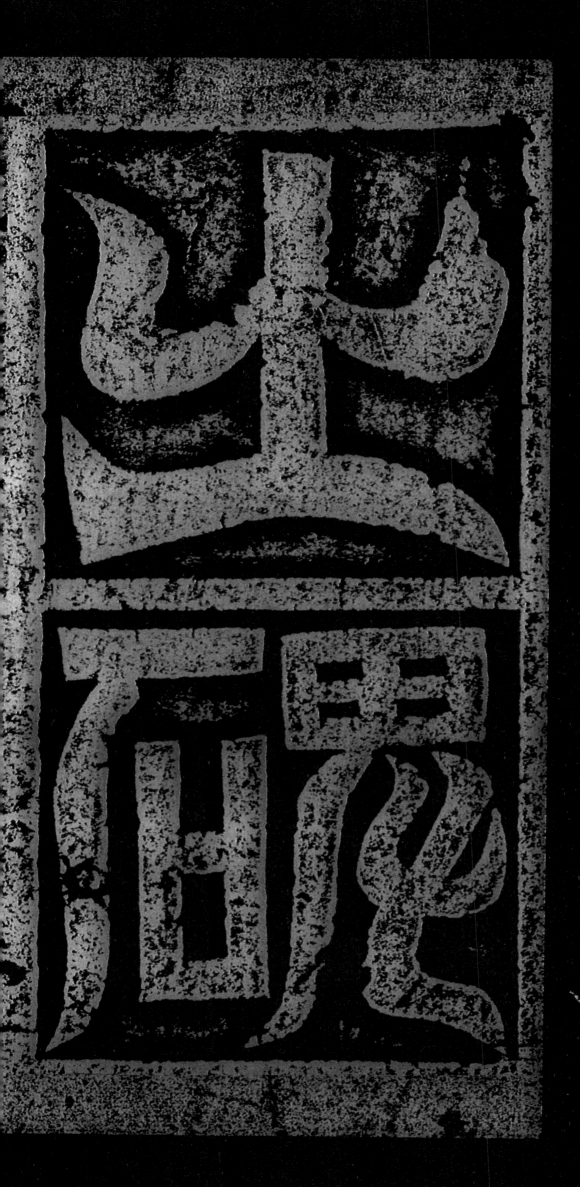

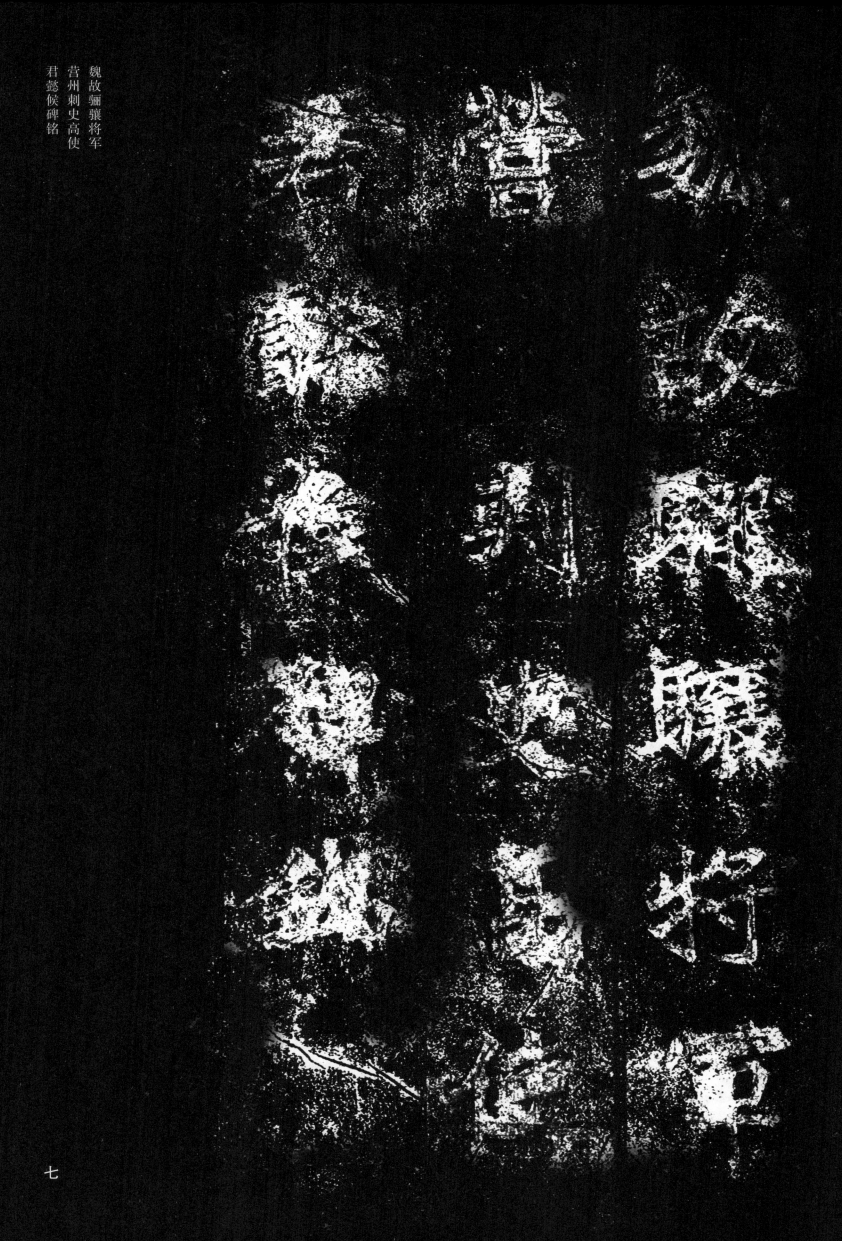

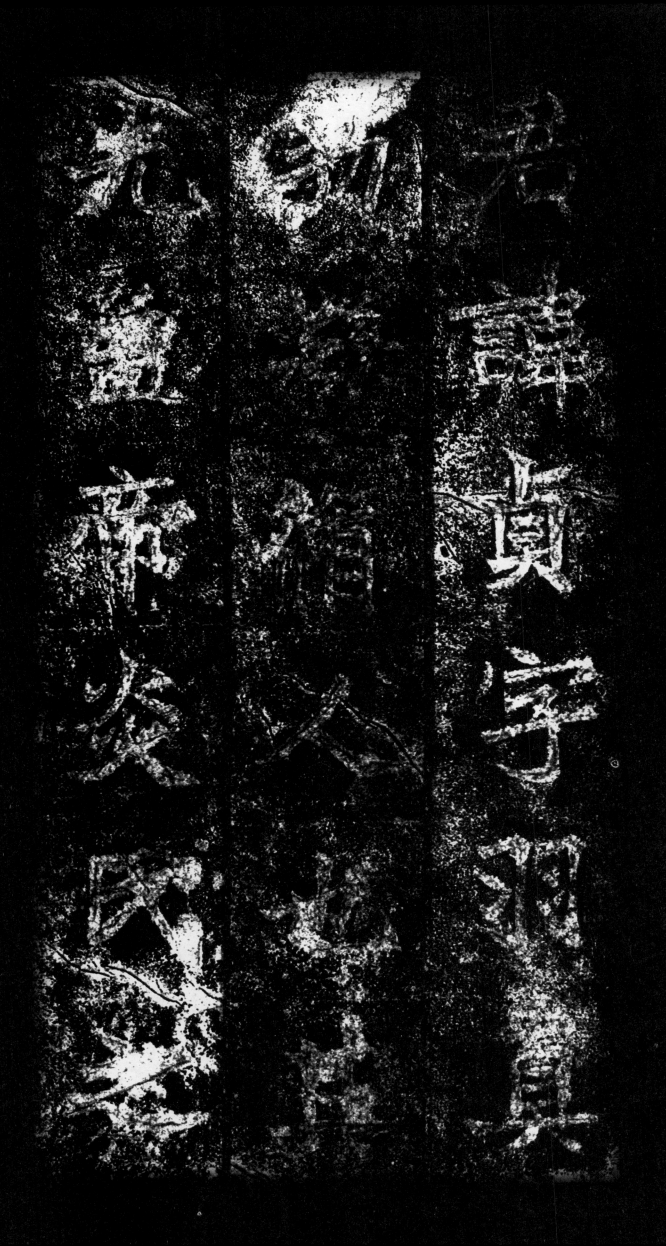

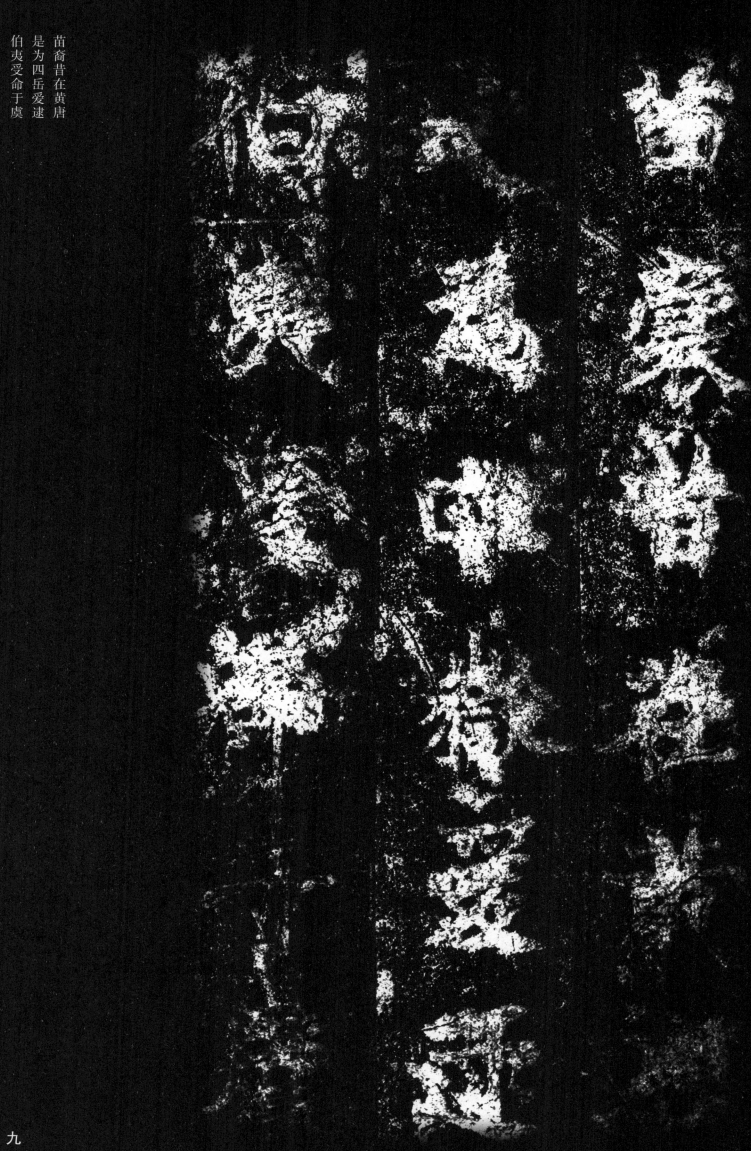

苗裔昔在黄唐

是为四岳爰逮

伯夷受命于虞

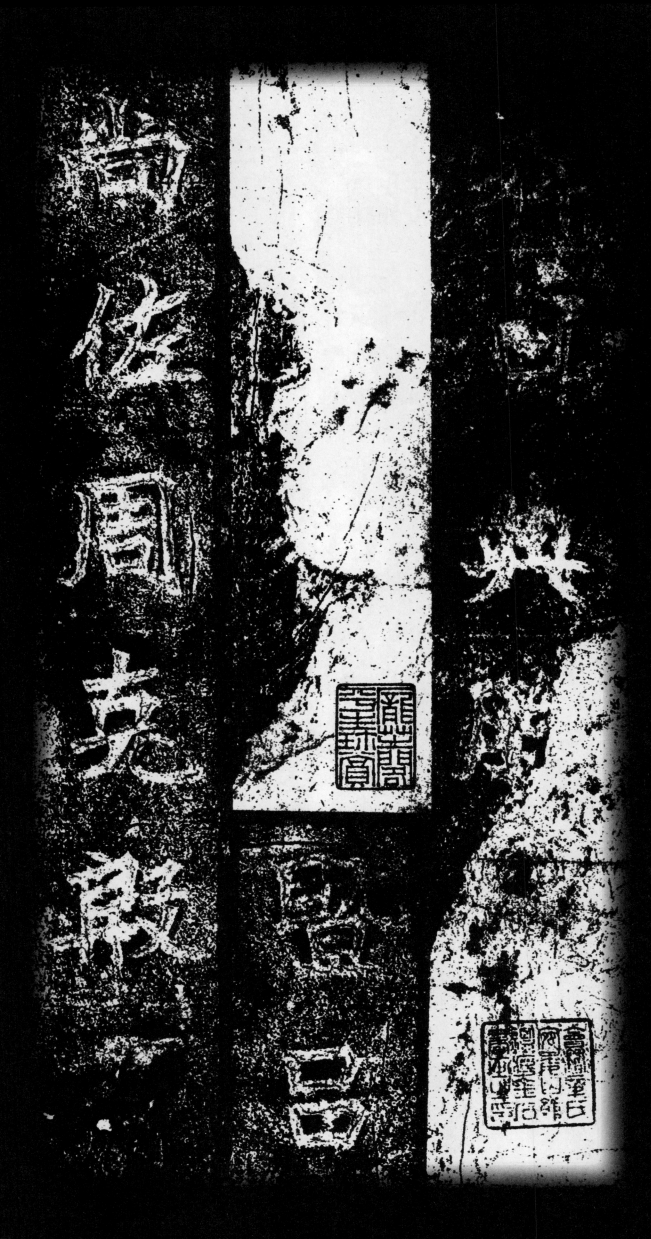

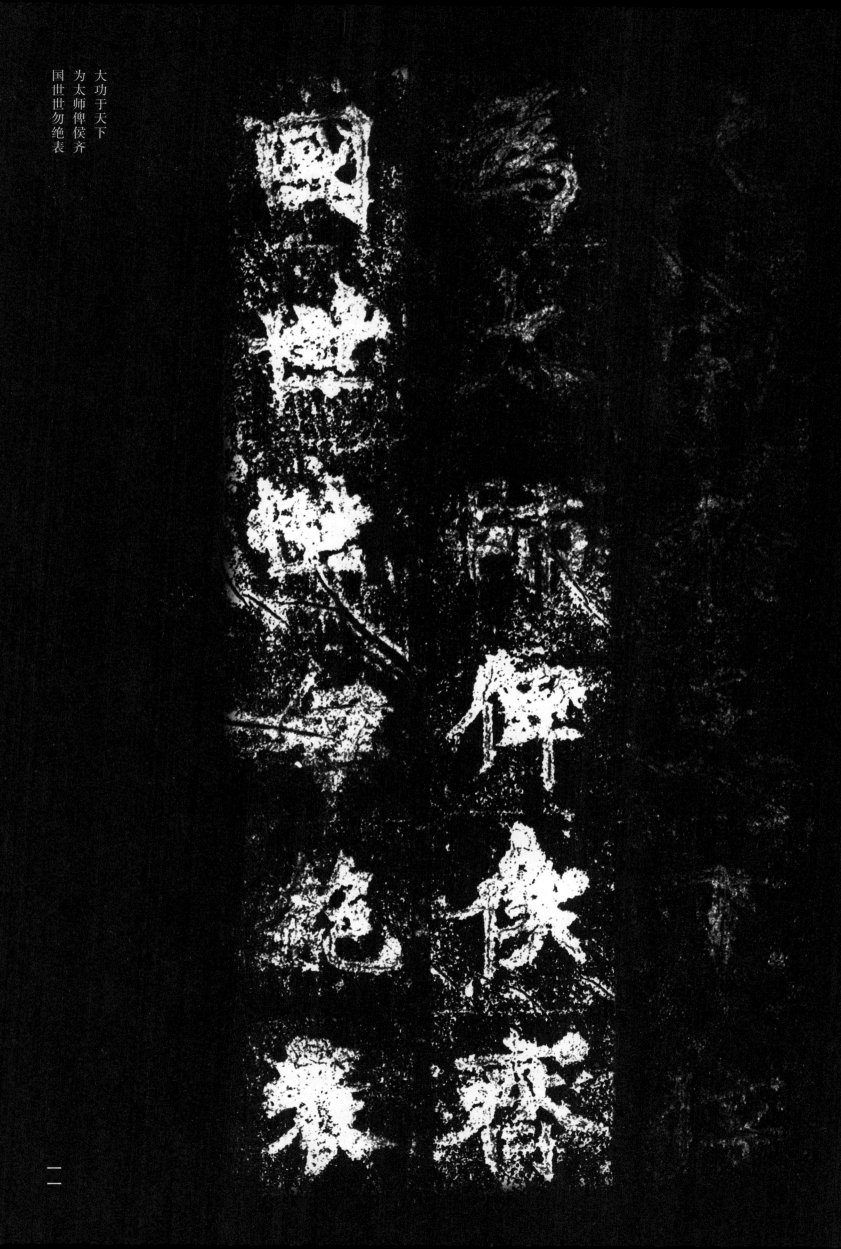

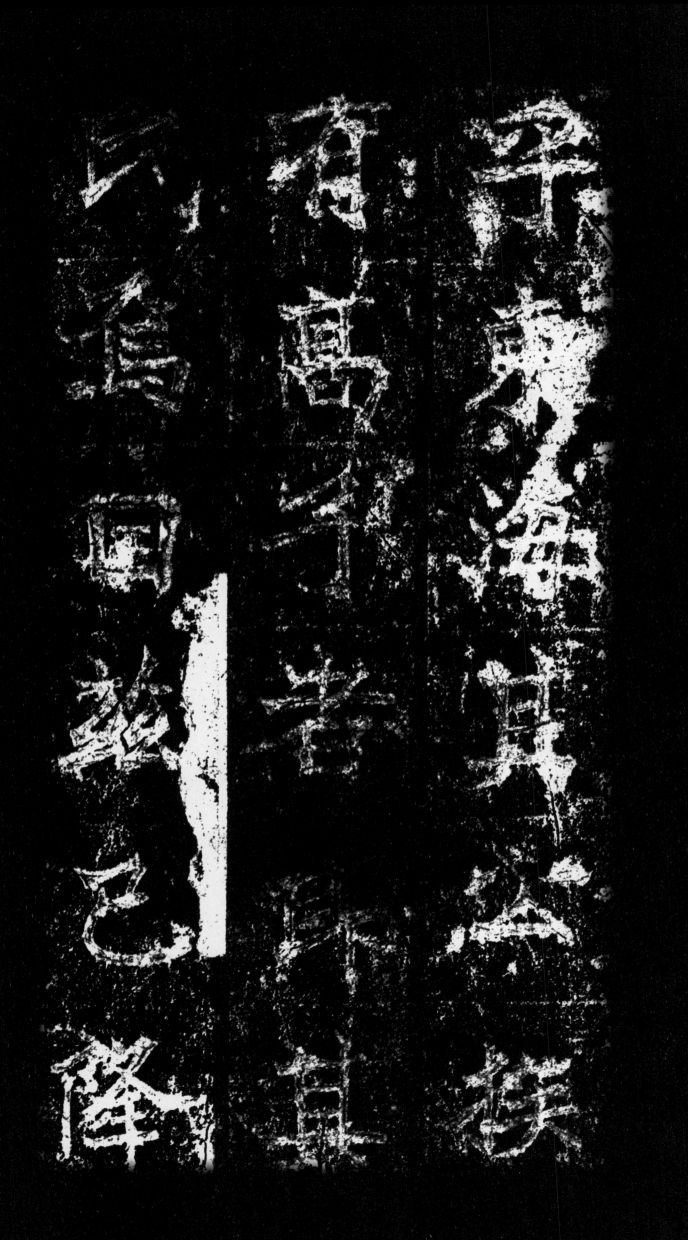

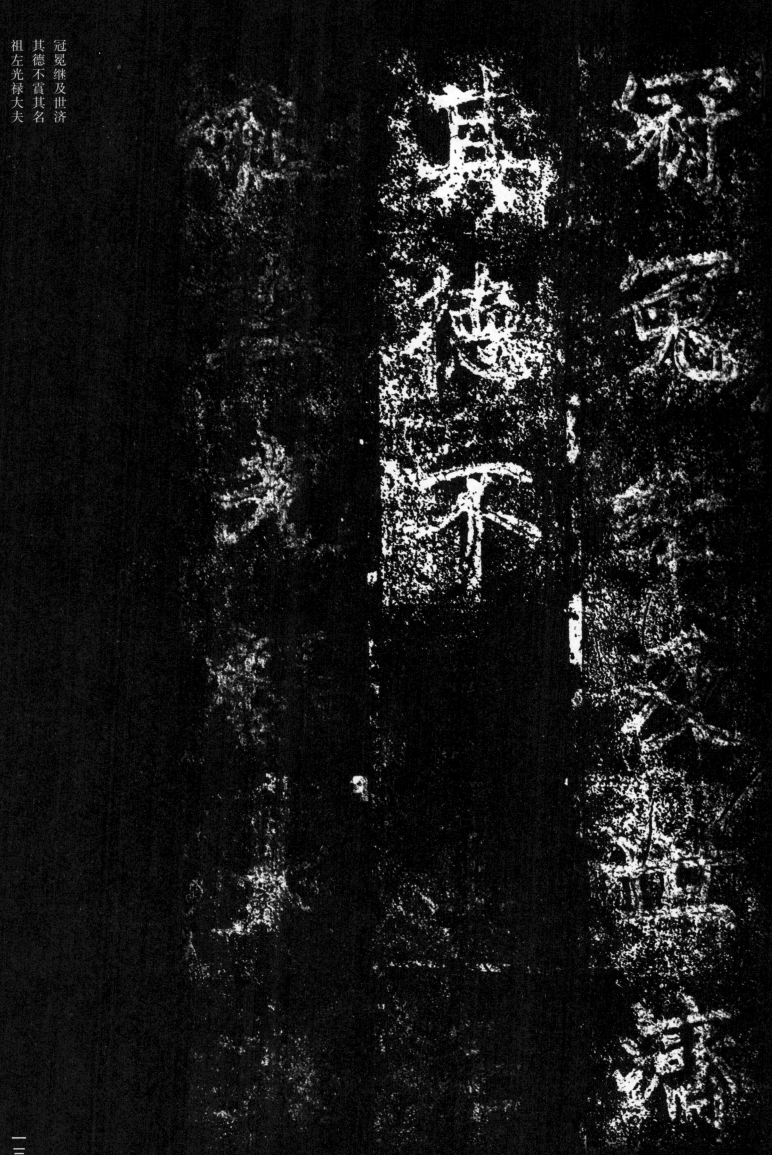

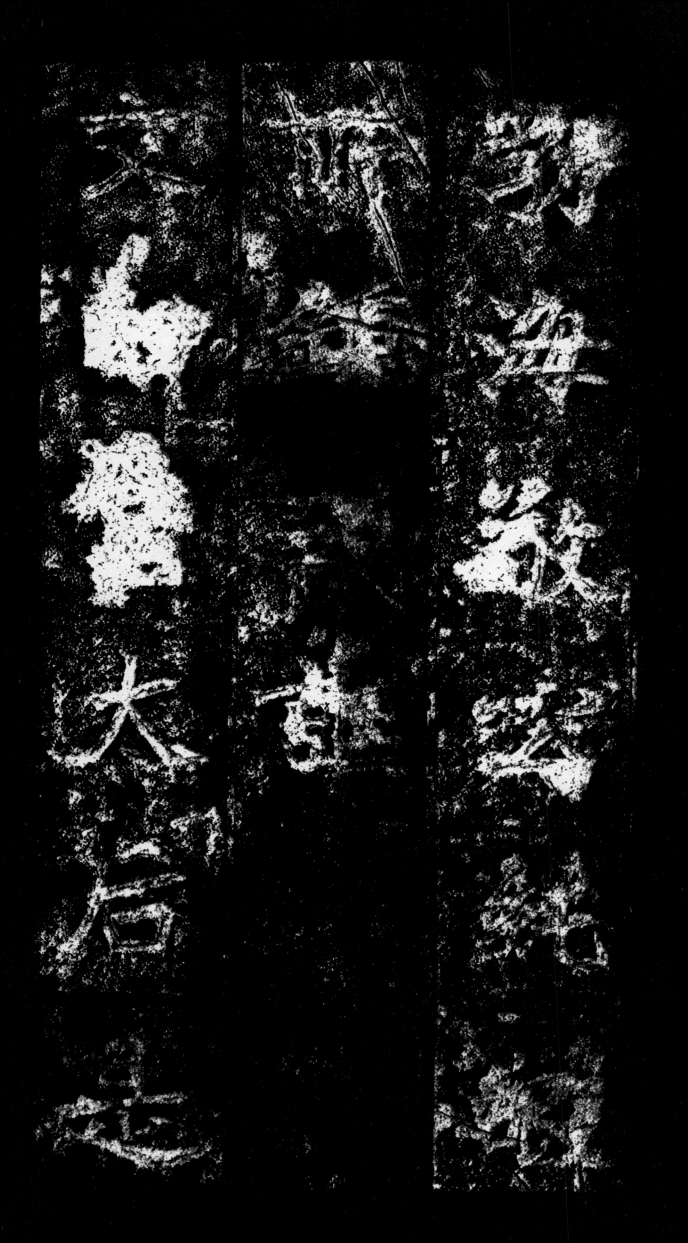

文昭皇太后之

大后志

勃海敬嗣

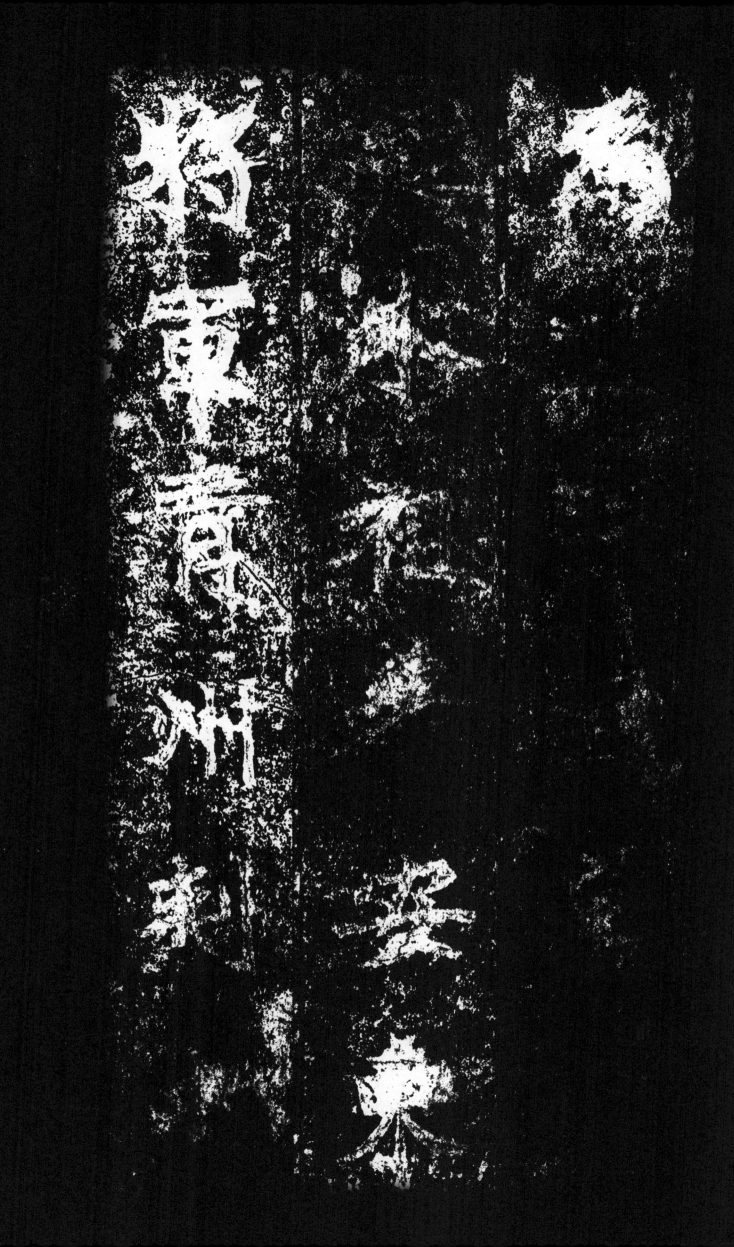

为世宗武皇帝
之外祖考安东
将军青州刺史

一五

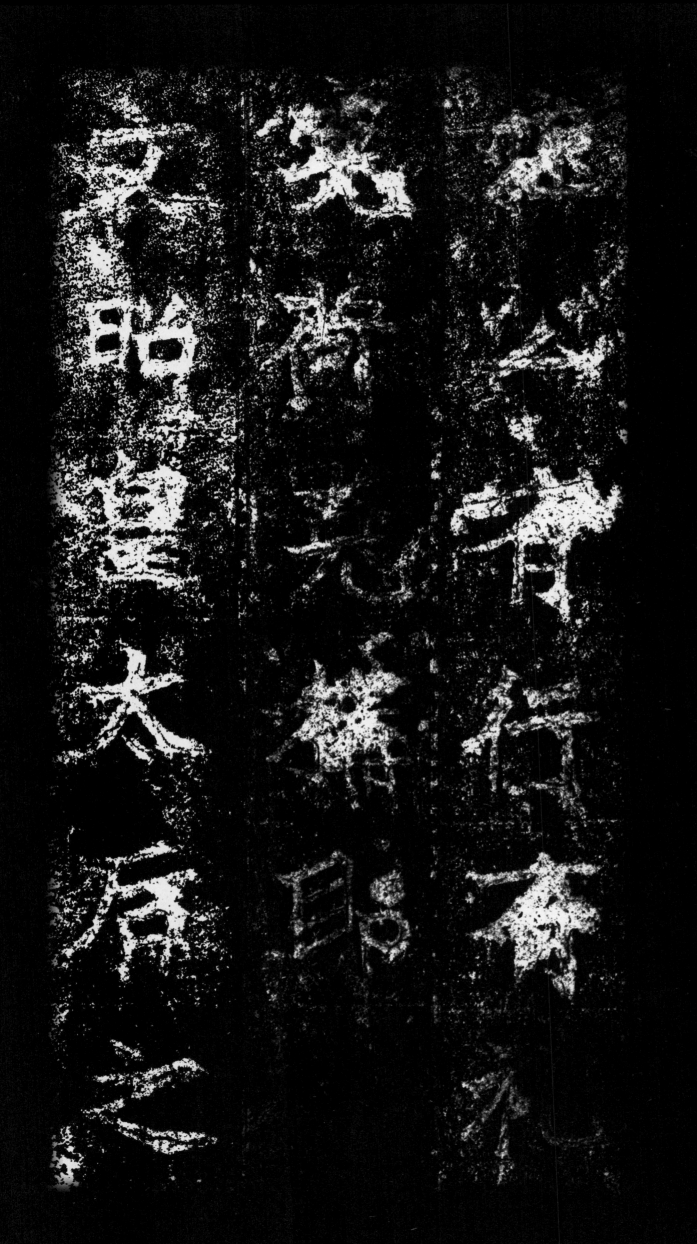

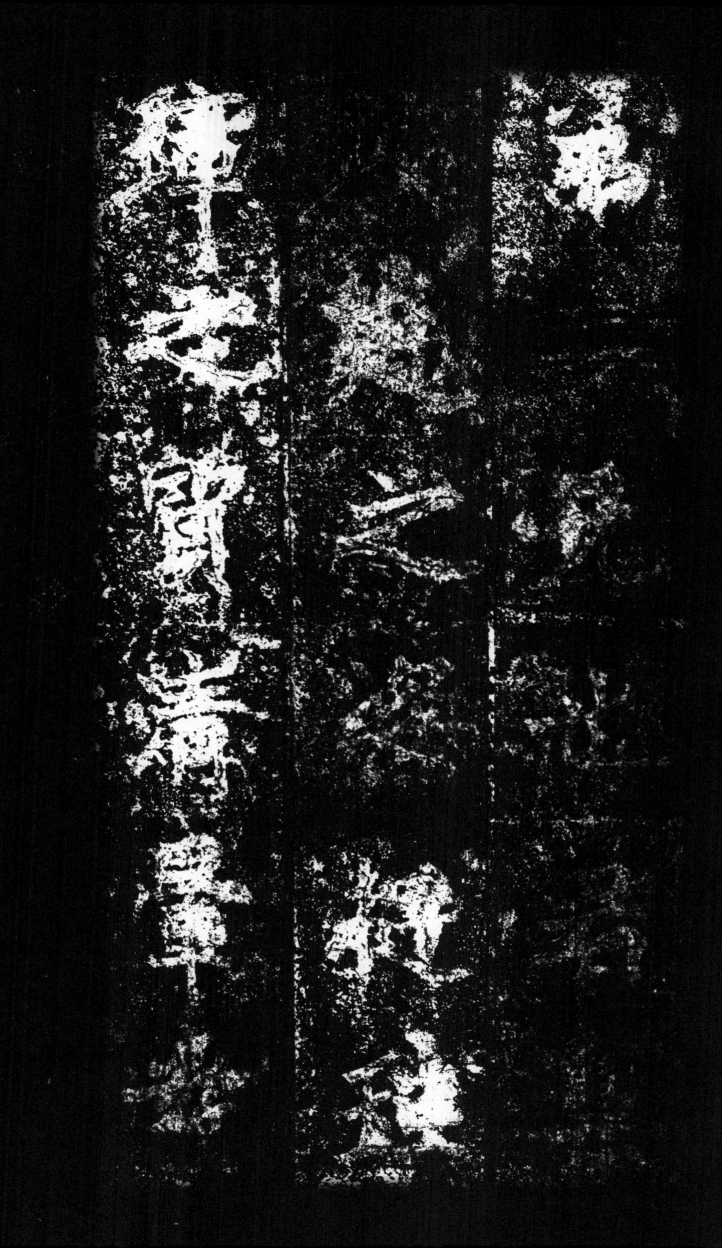

第二兄也君禀
岐嶷之姿挺珪
璋之质清晕发

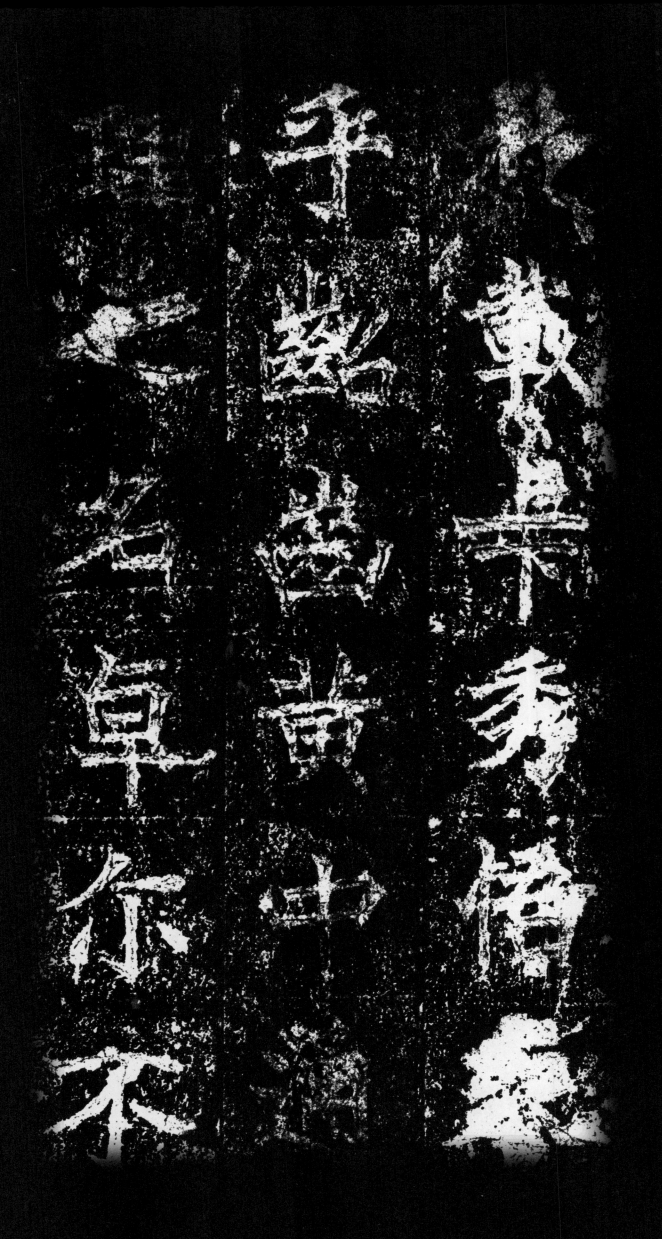

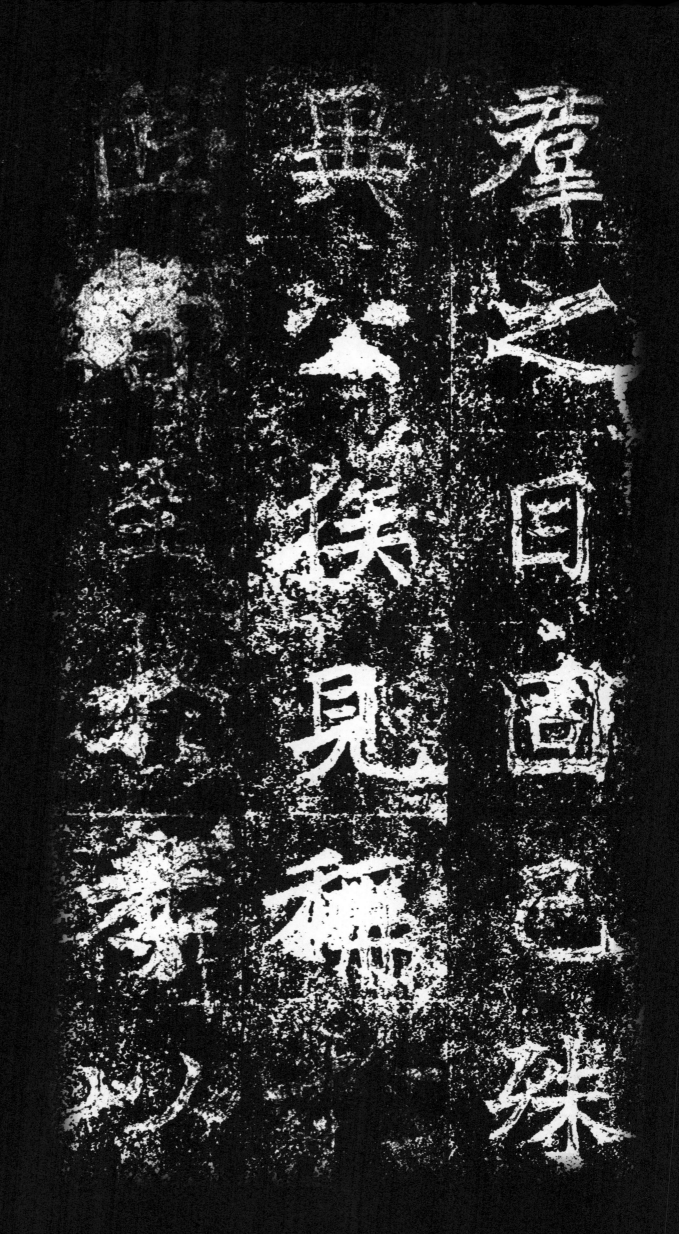

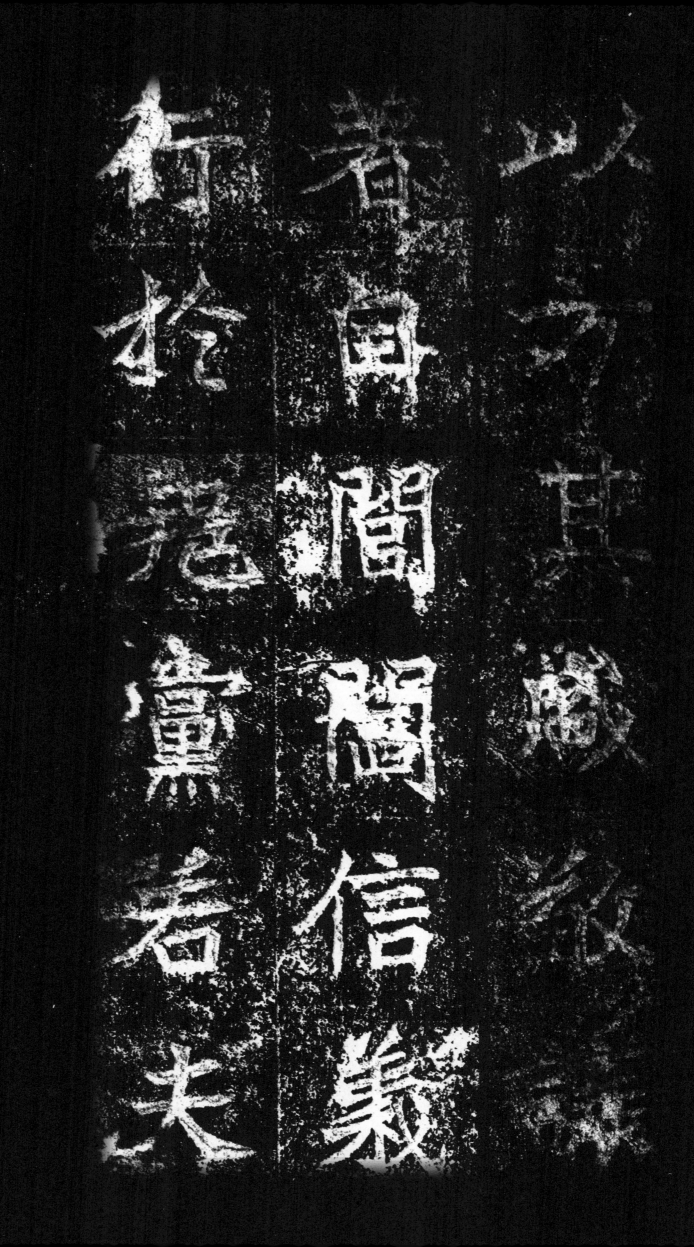

以方其盛敬让
著自闾阎信义
行于邦党若夫

二

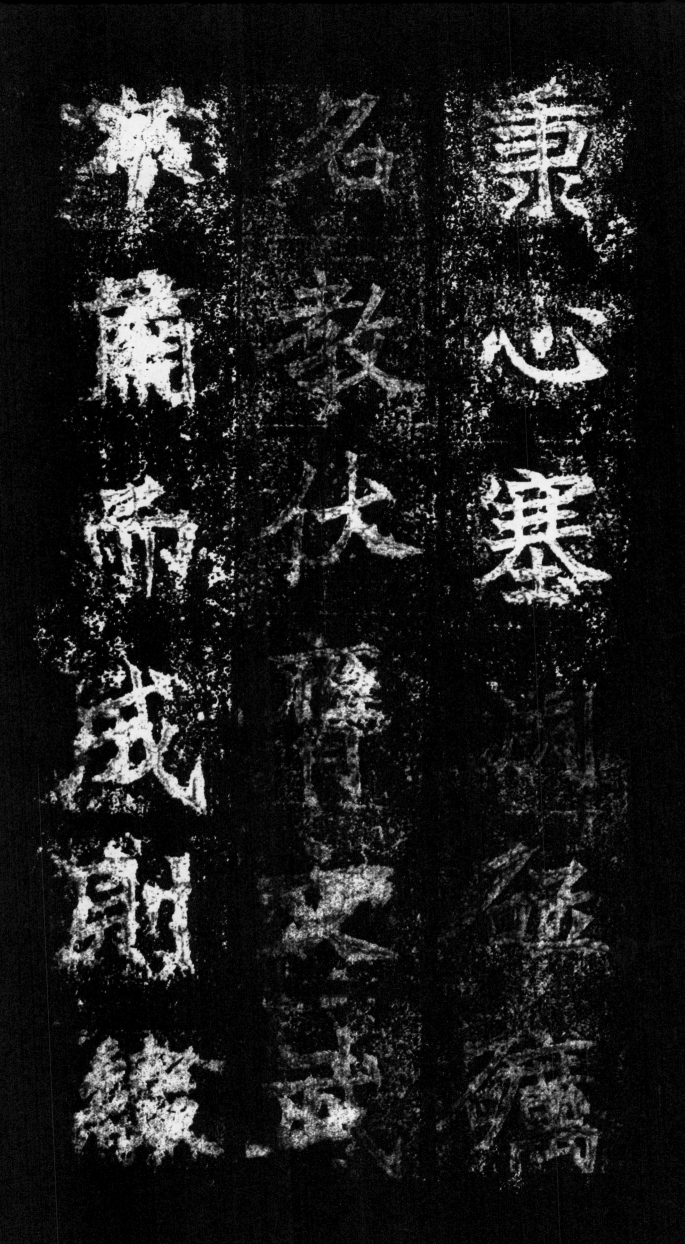

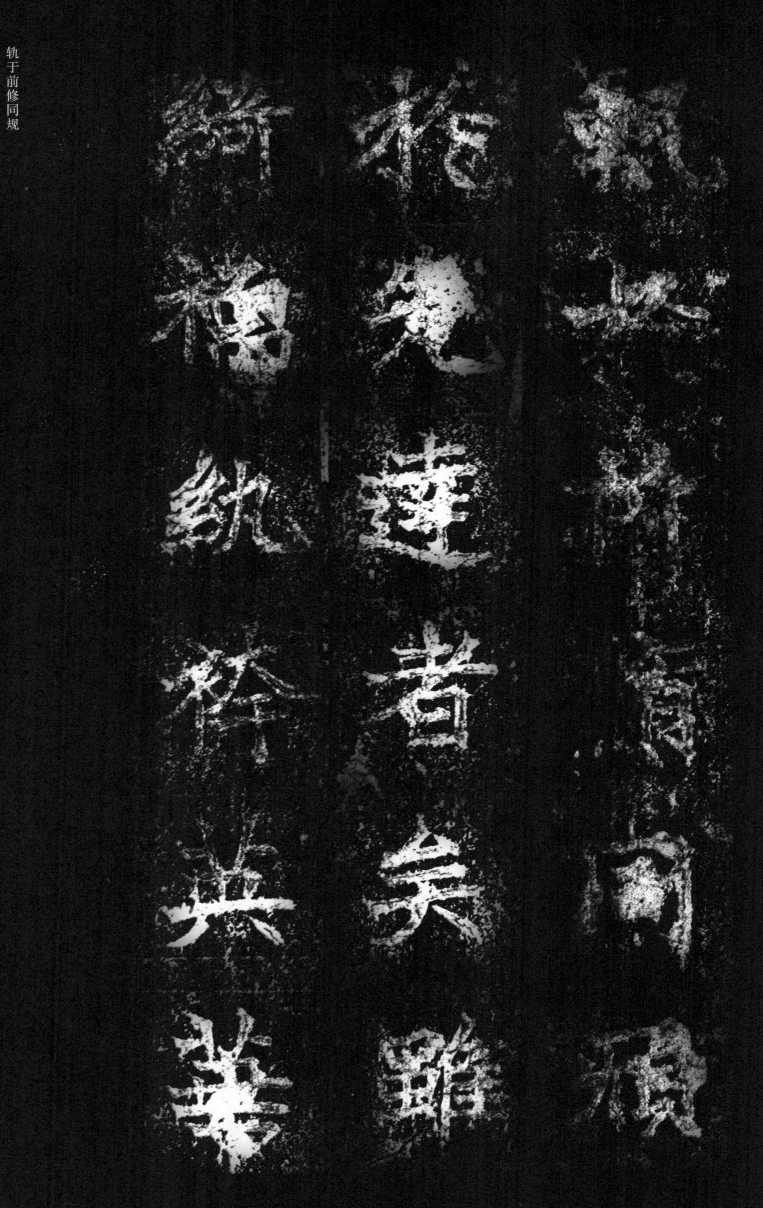

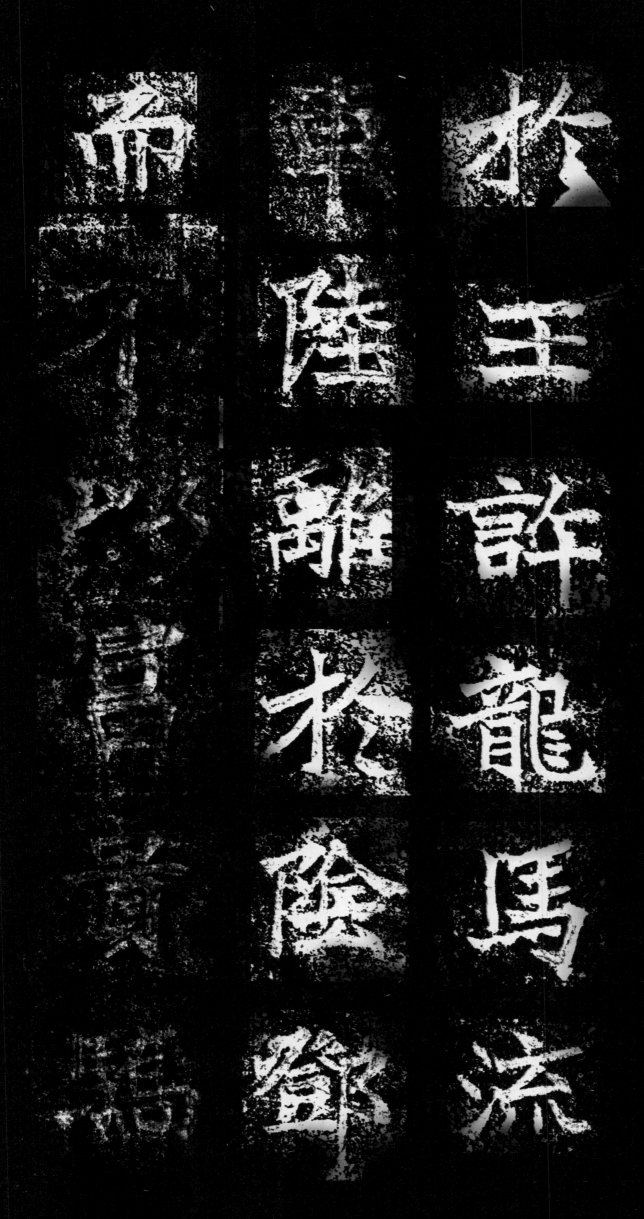

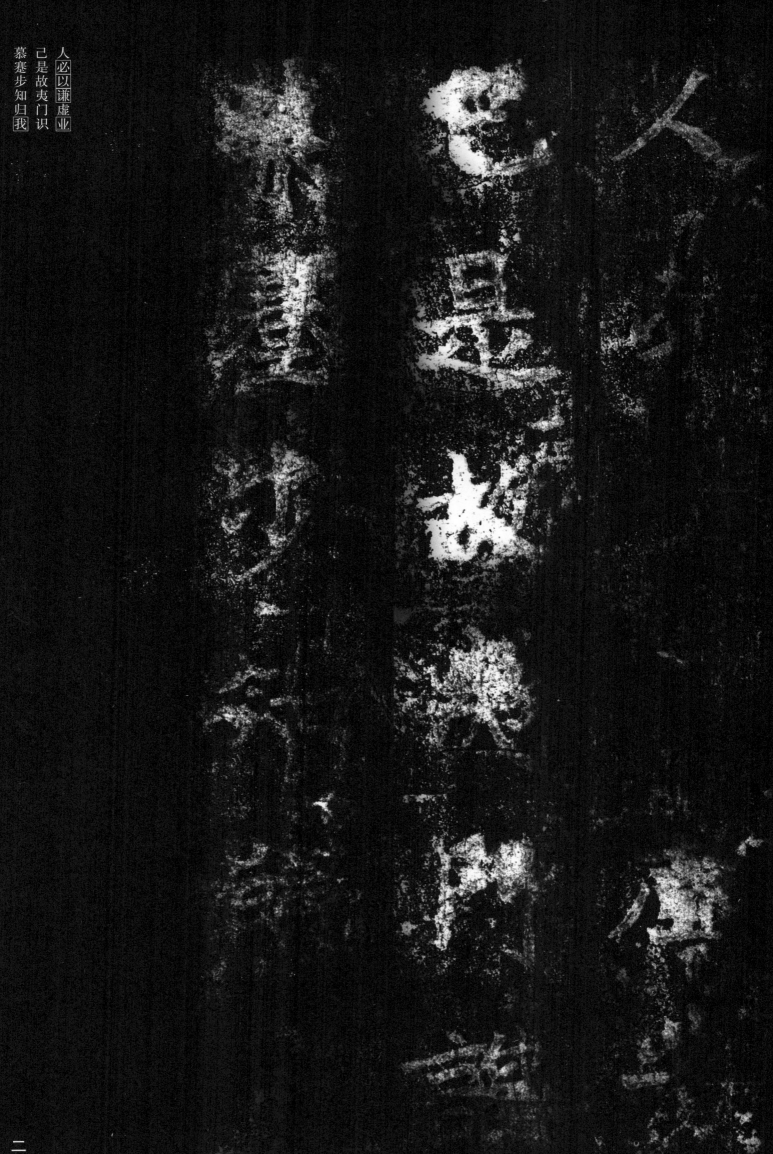

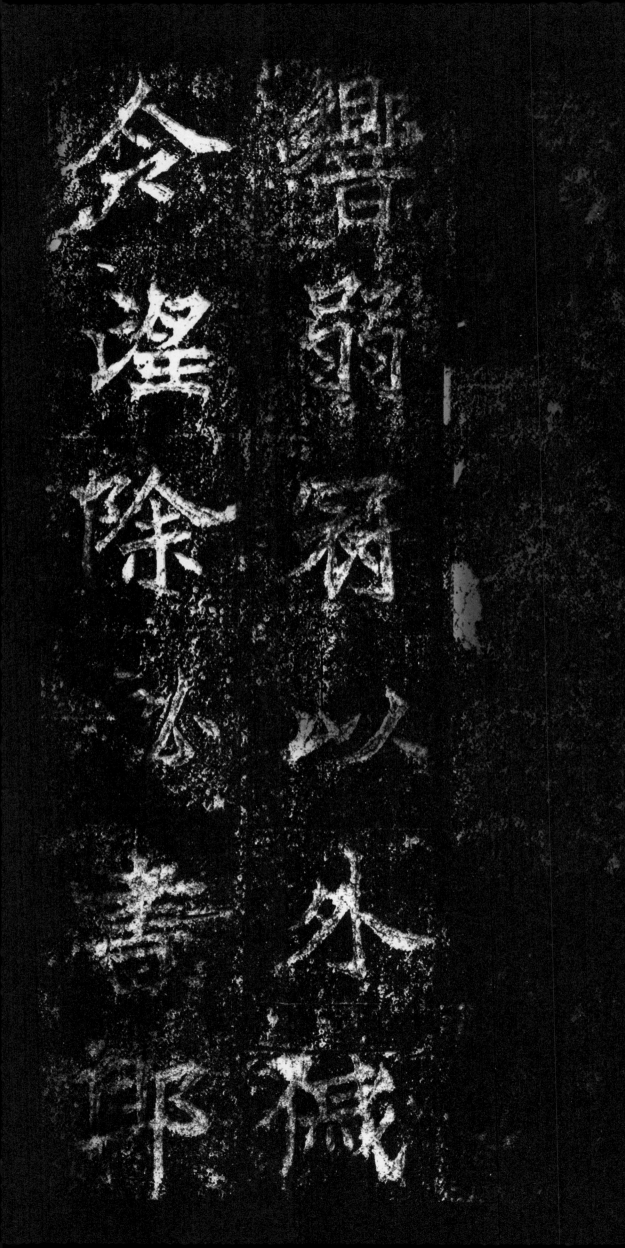

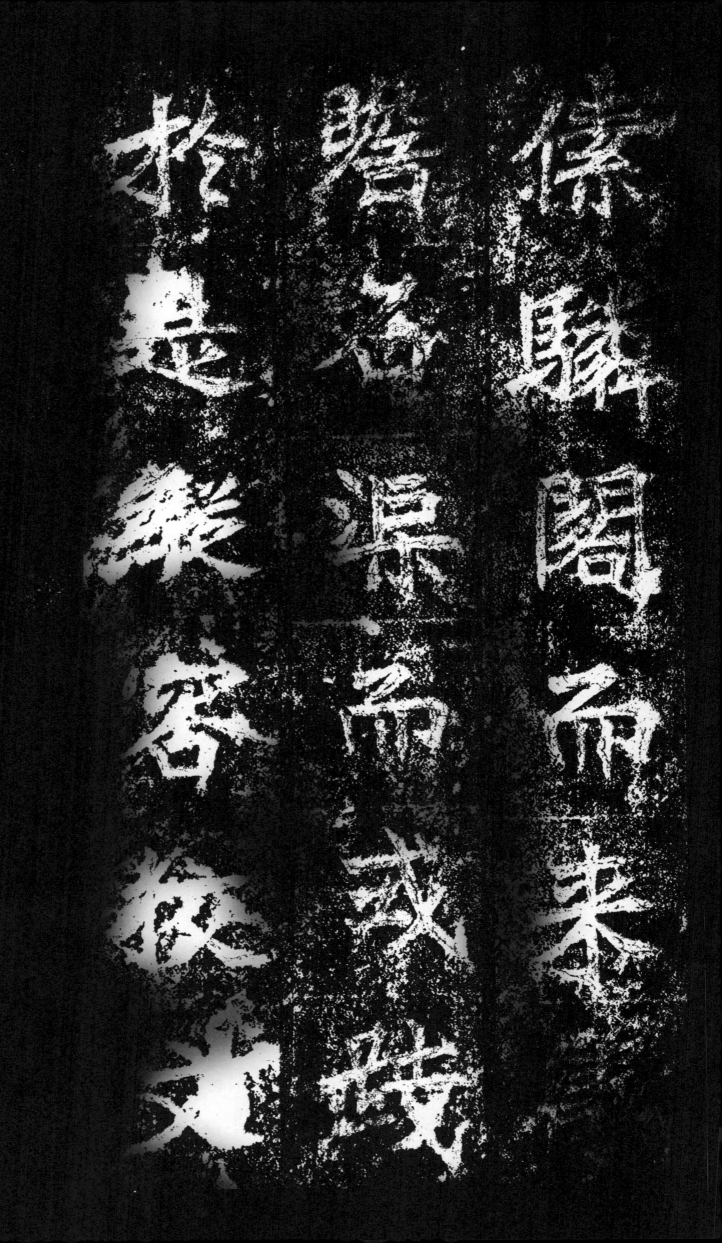

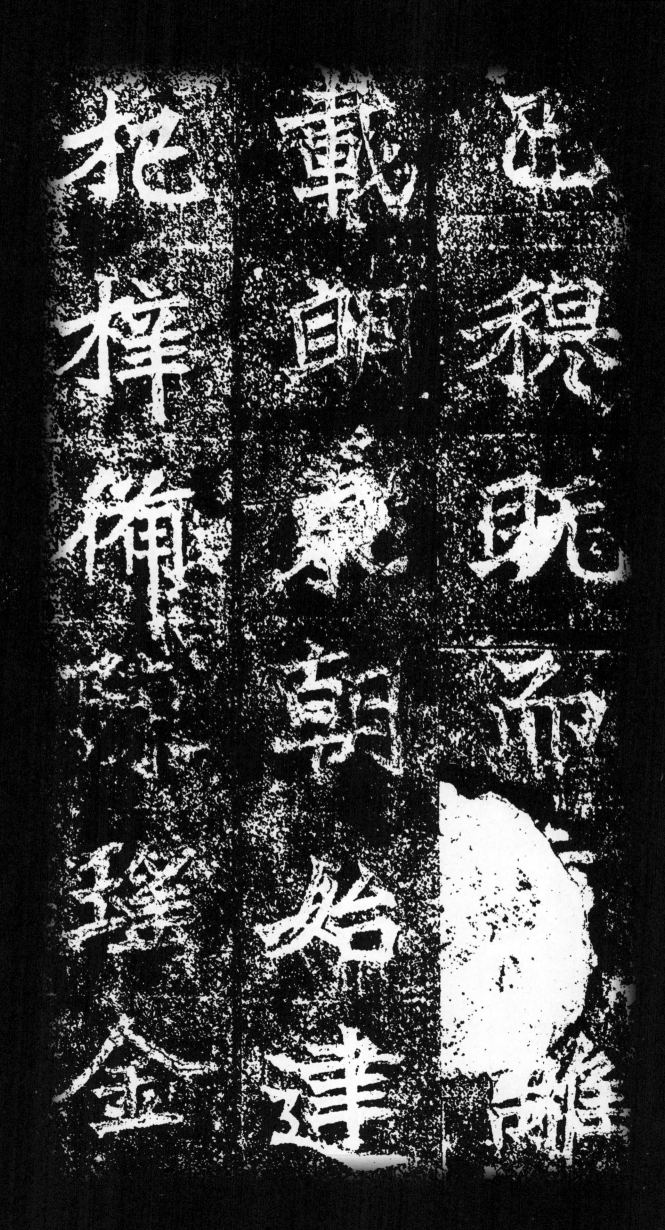

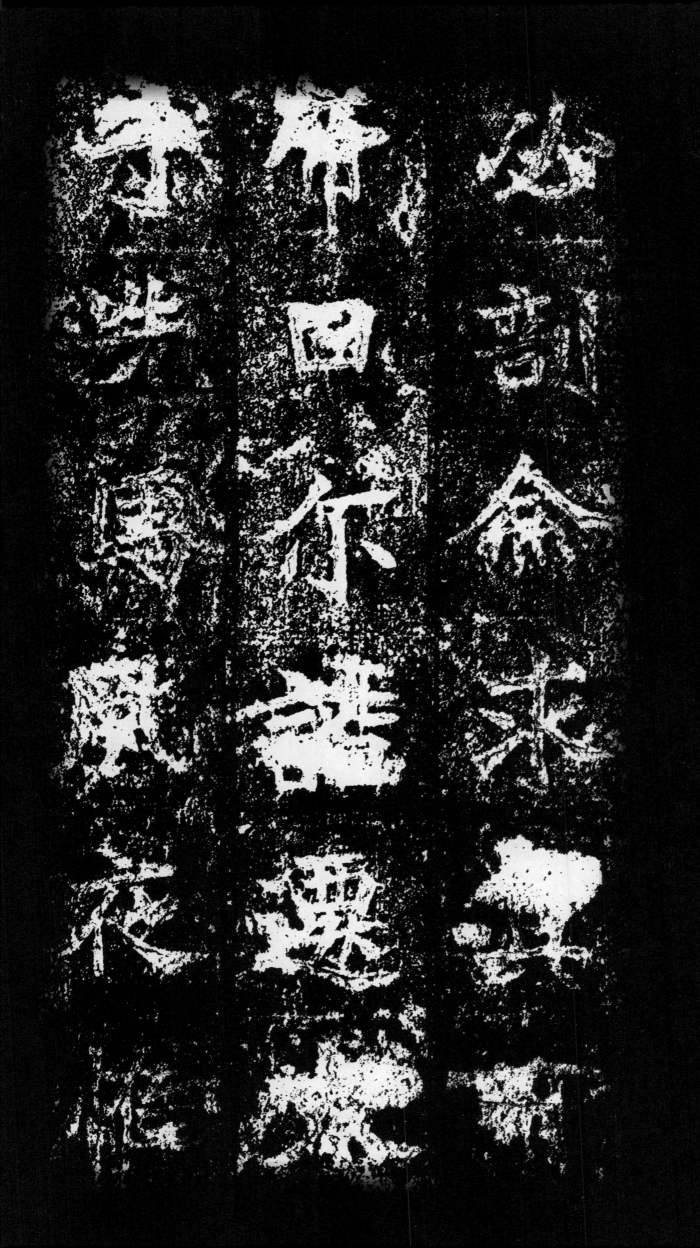

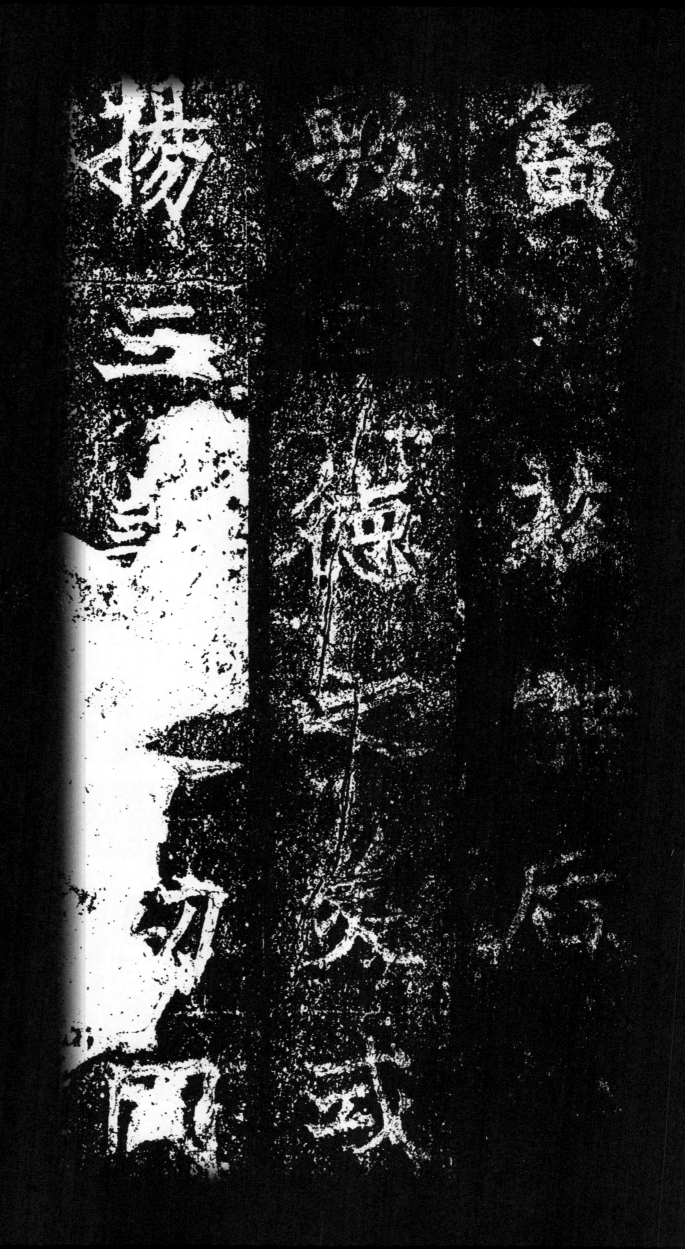

禁聯坊亡有出
其右也于時
宫□□百姓未

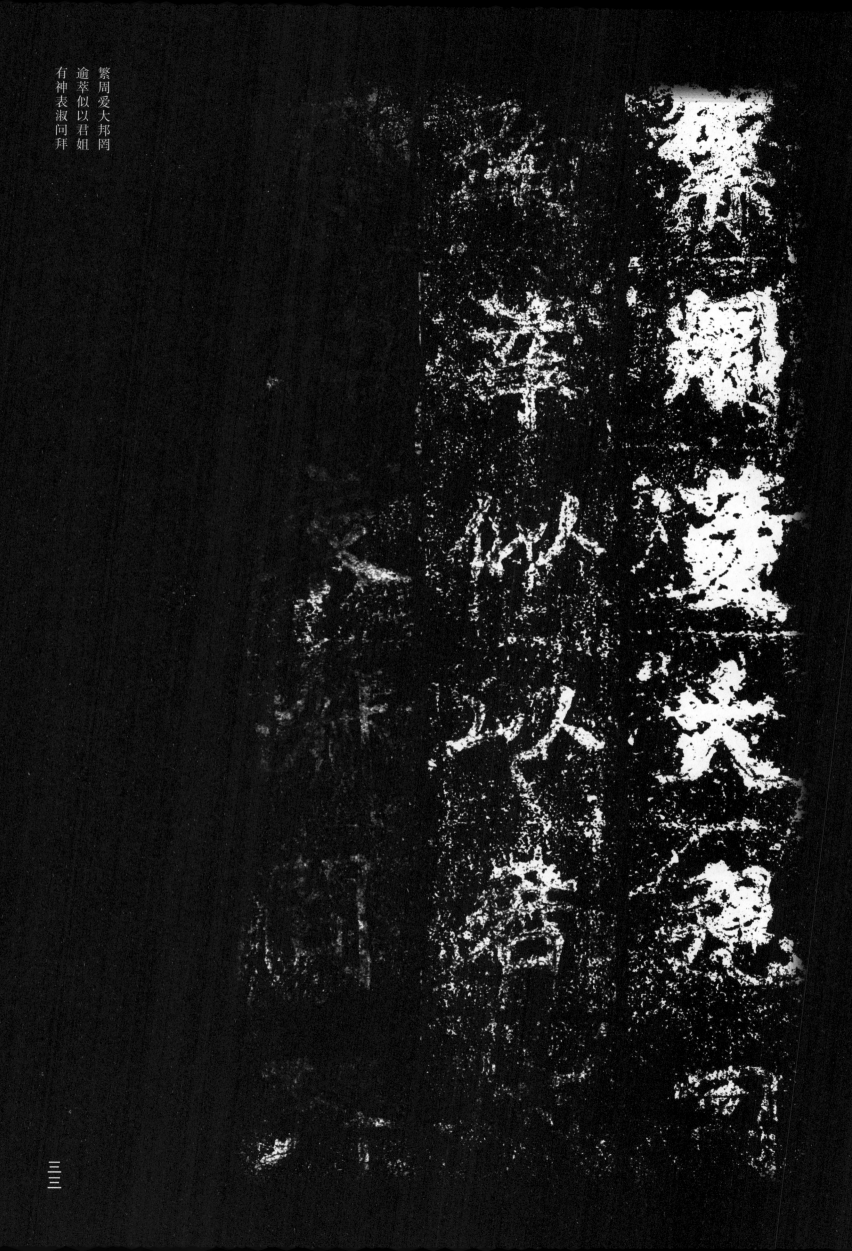

繁周爱大邦罔
逾萃似以君姐
有神表淑问拜

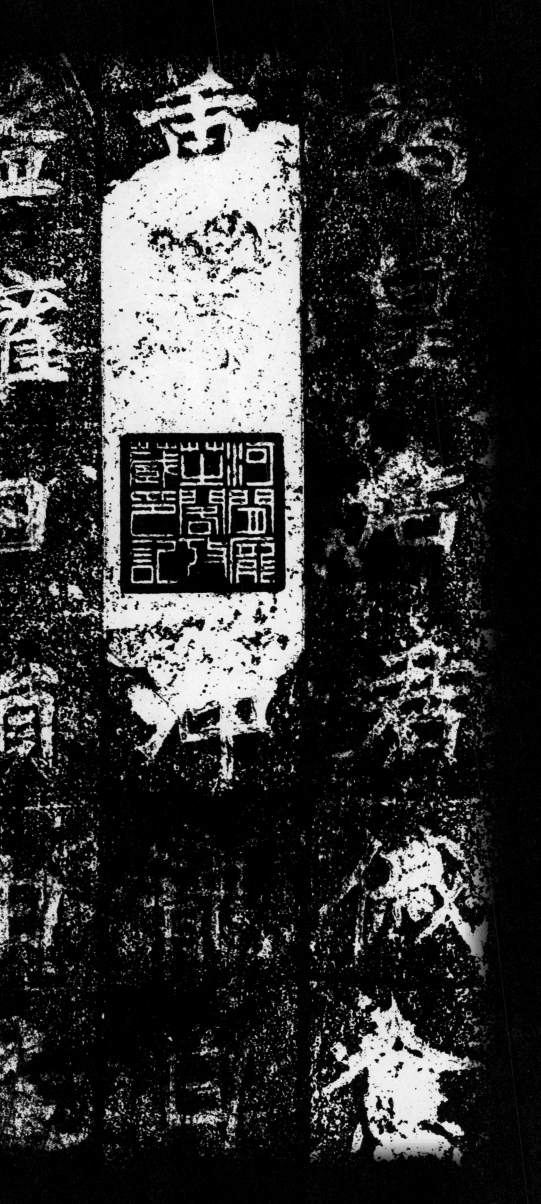

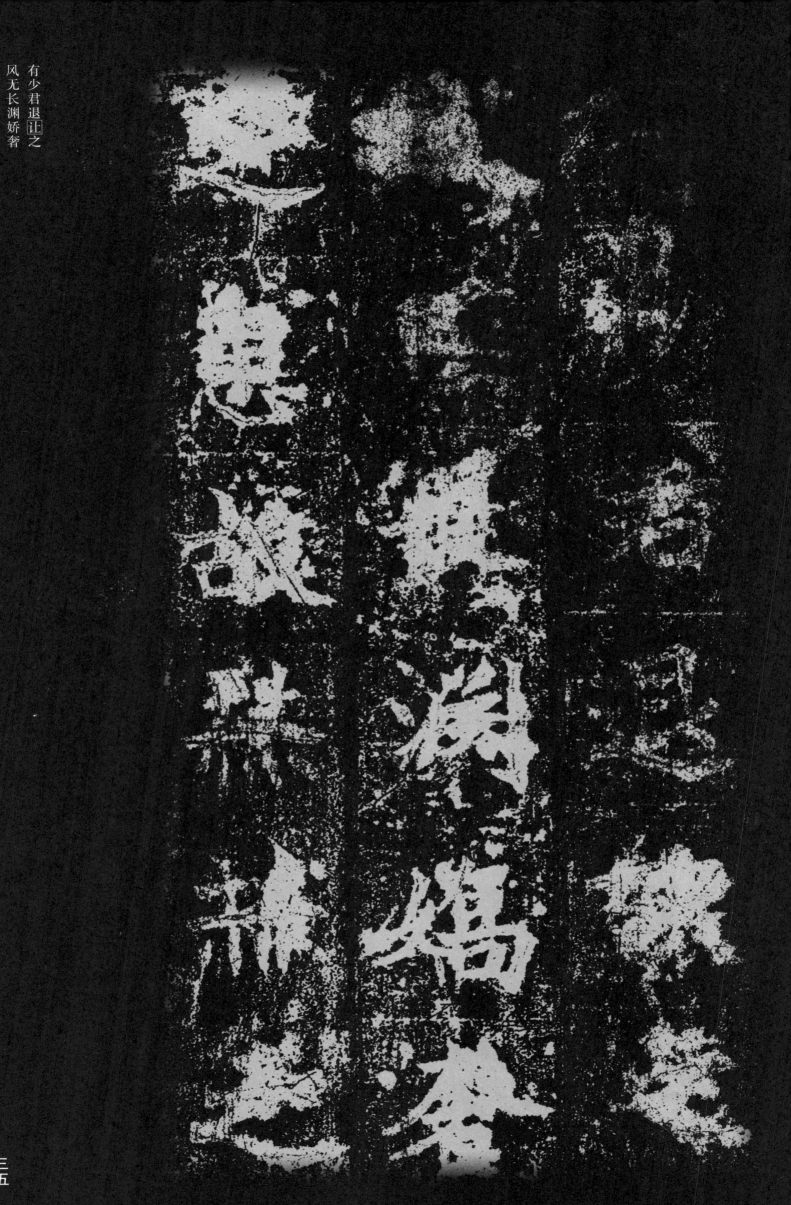

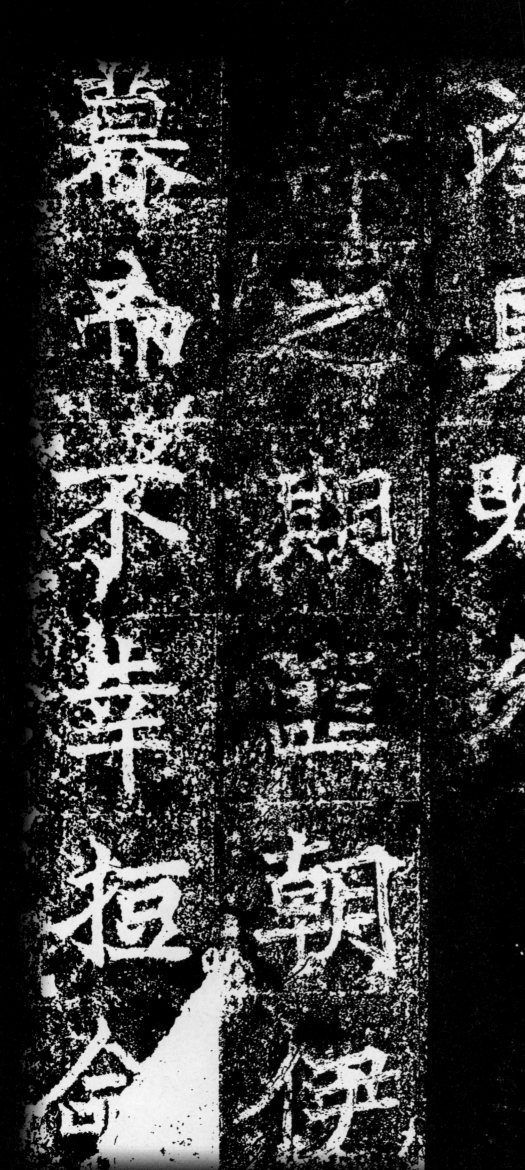

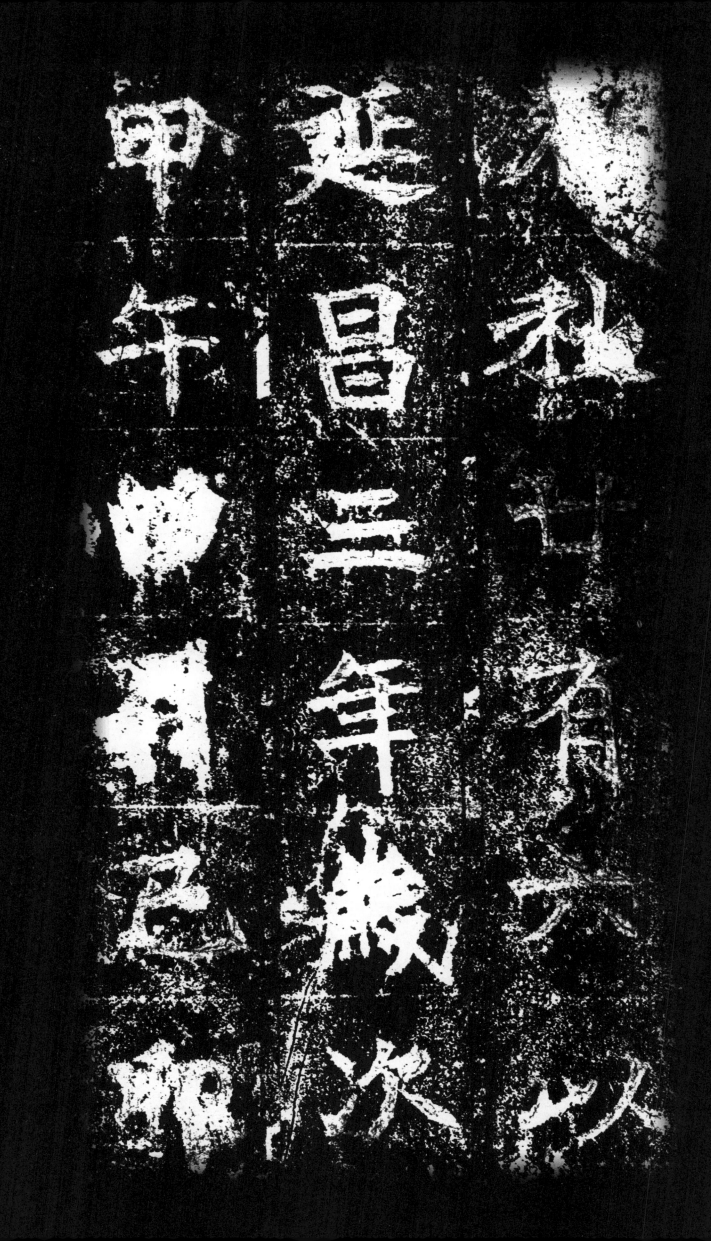

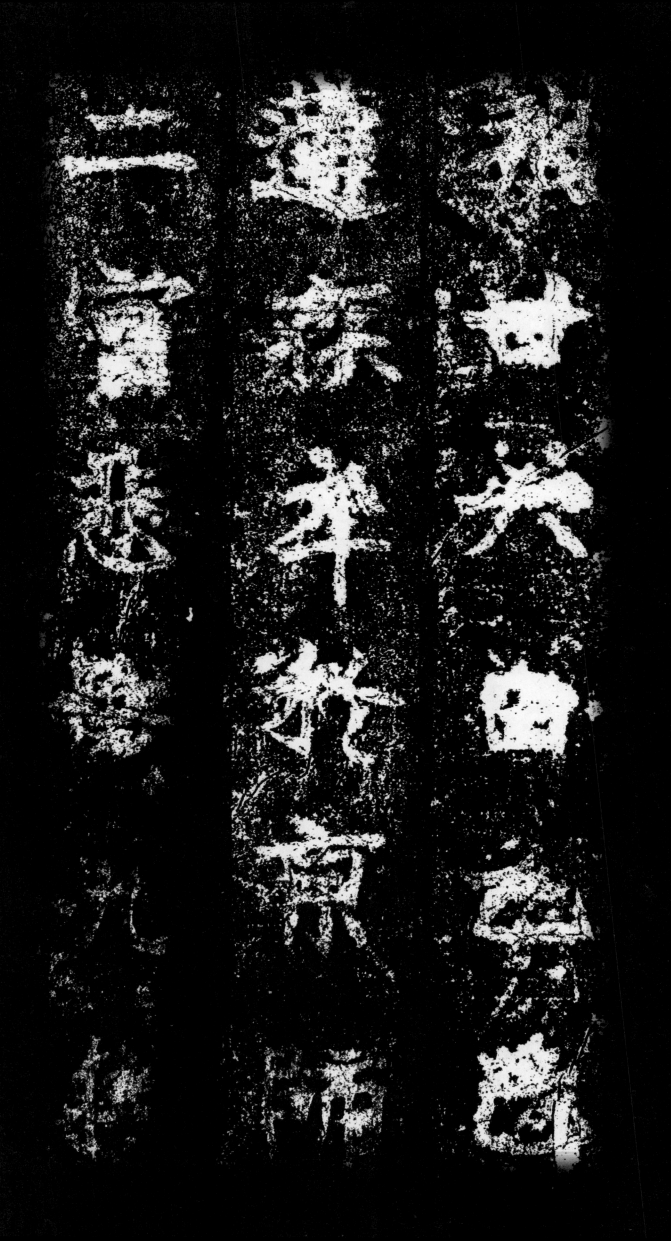

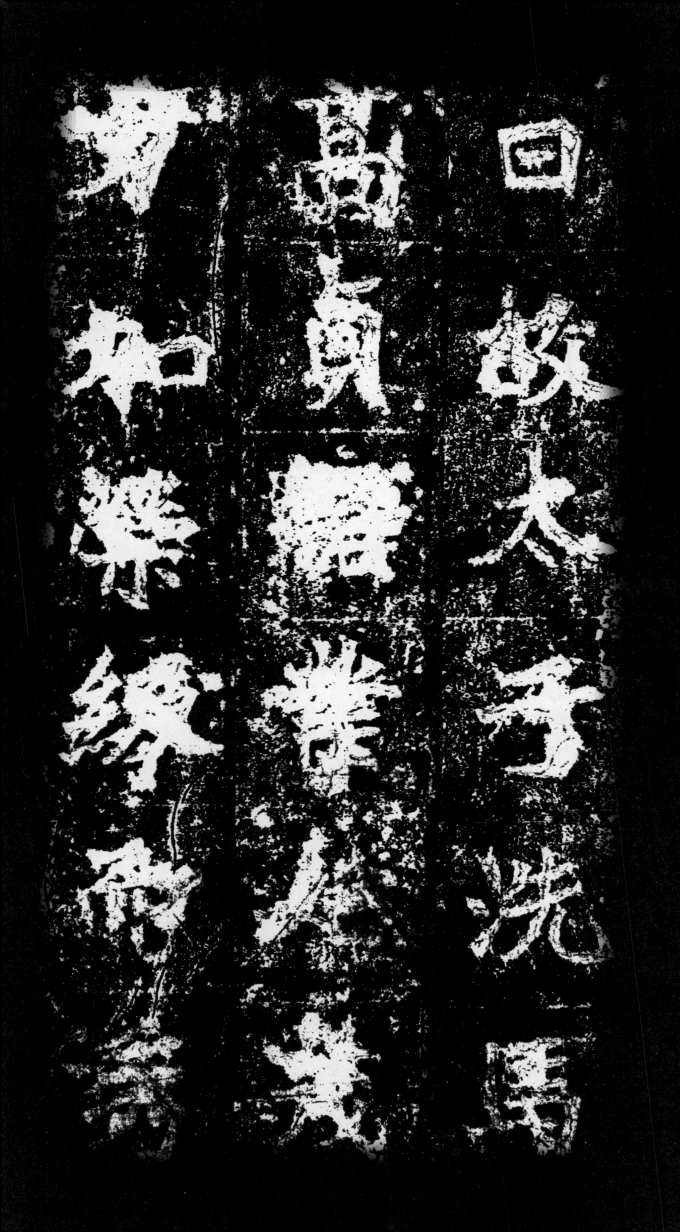

曰故太子洗馬
高貞囗業始茂
方加榮級而秀

四〇

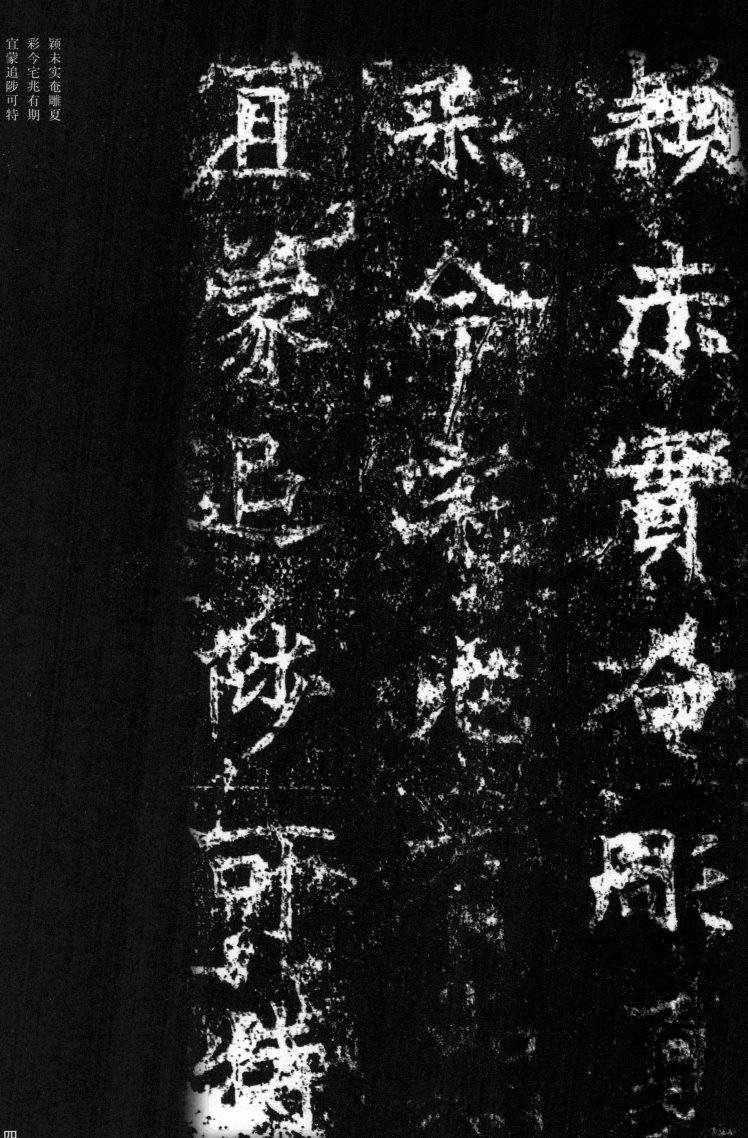

颖未实奄雕夏
彩今宅兆有期
宜蒙追陟可特

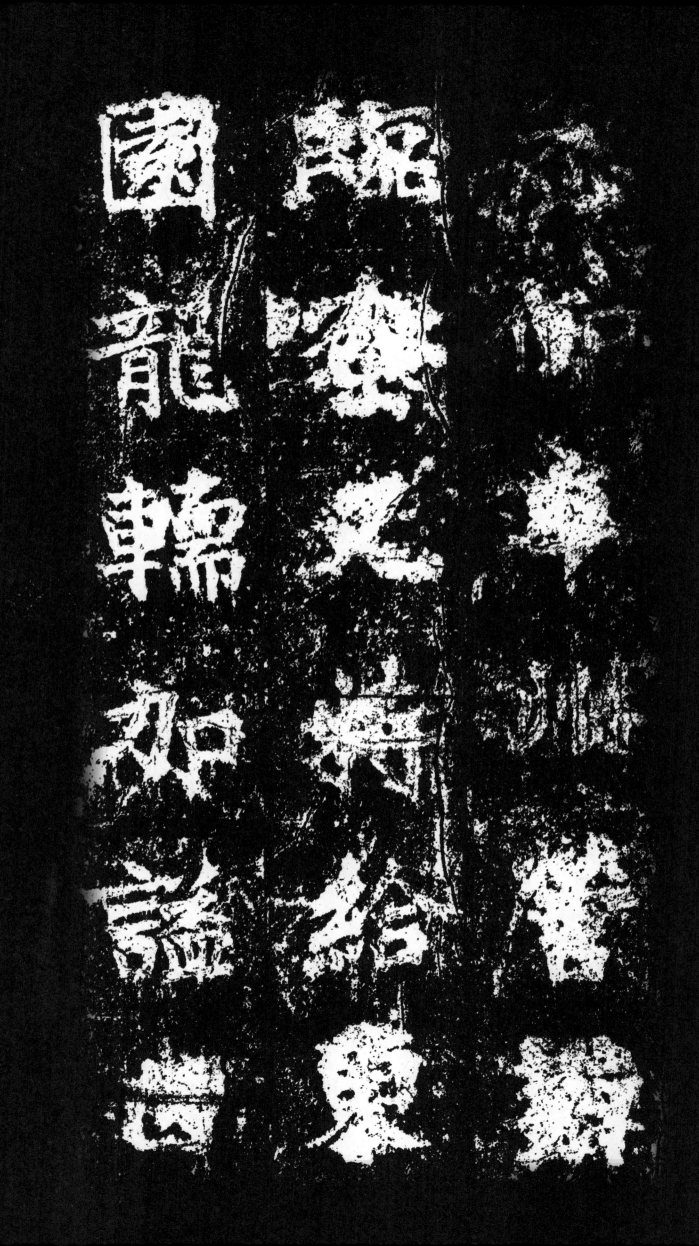

懿凡我僚旧爰
及邦人咸以君
生而玉质至美

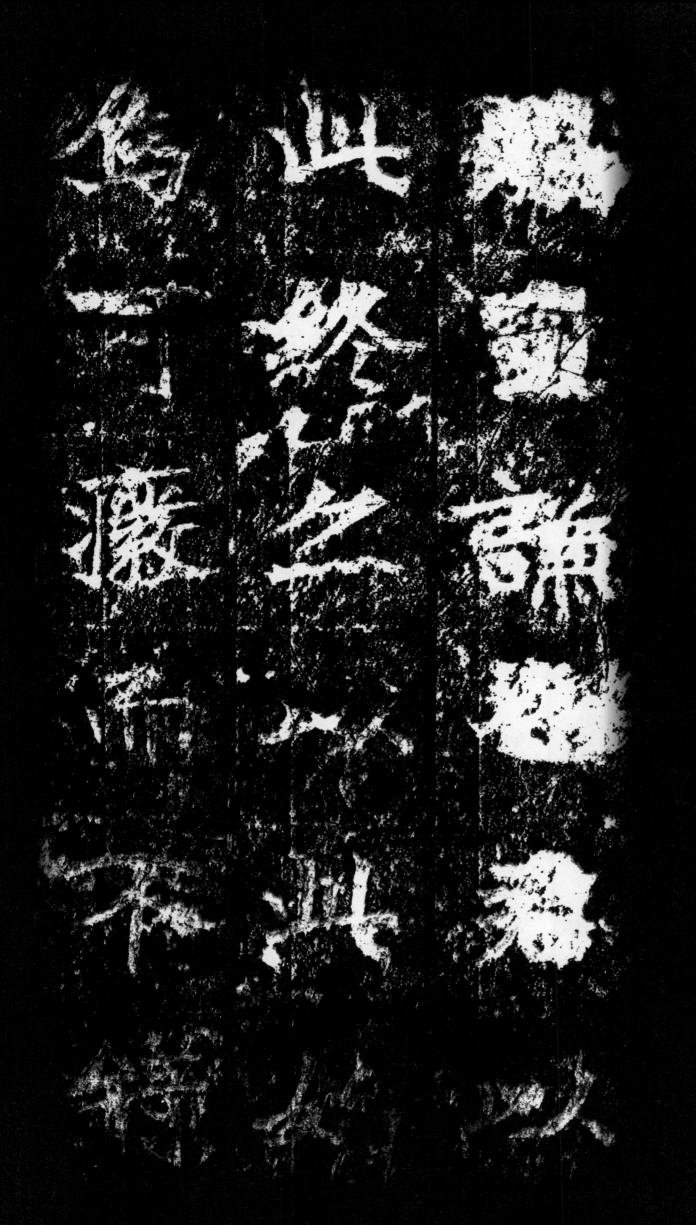

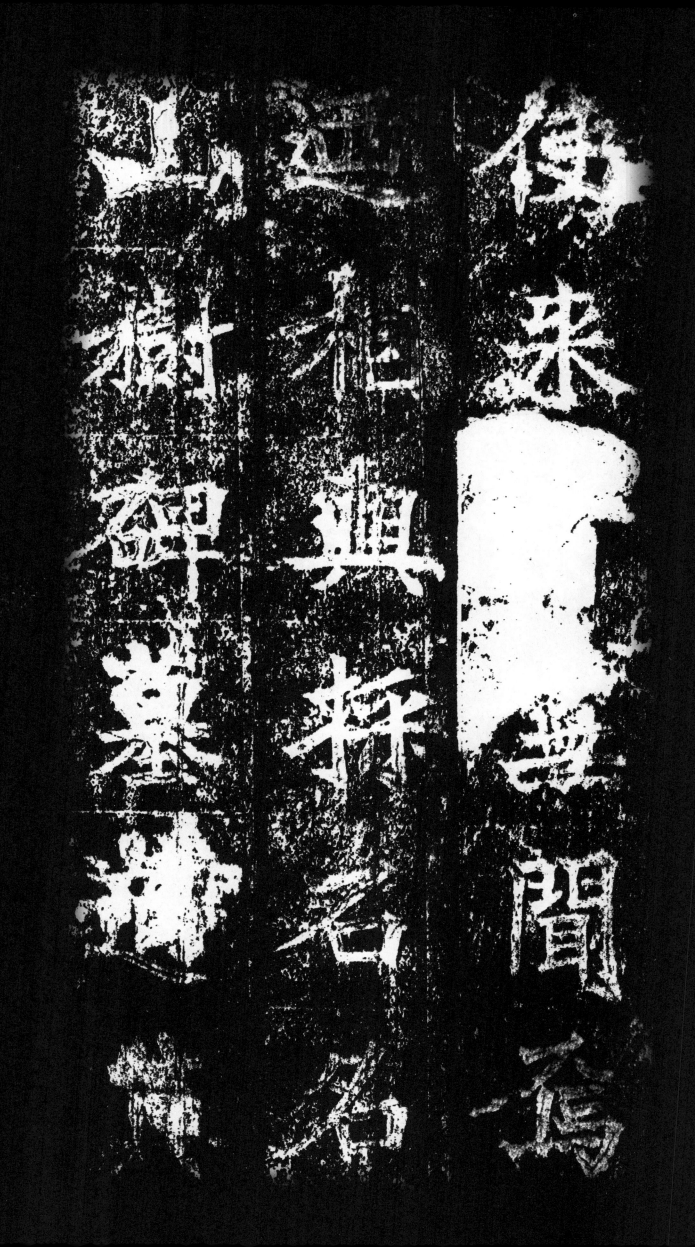

来
迩相与采石
树碑墓道其
伪
闲为

报
绍
皇
皇
尧
咨
四
岳

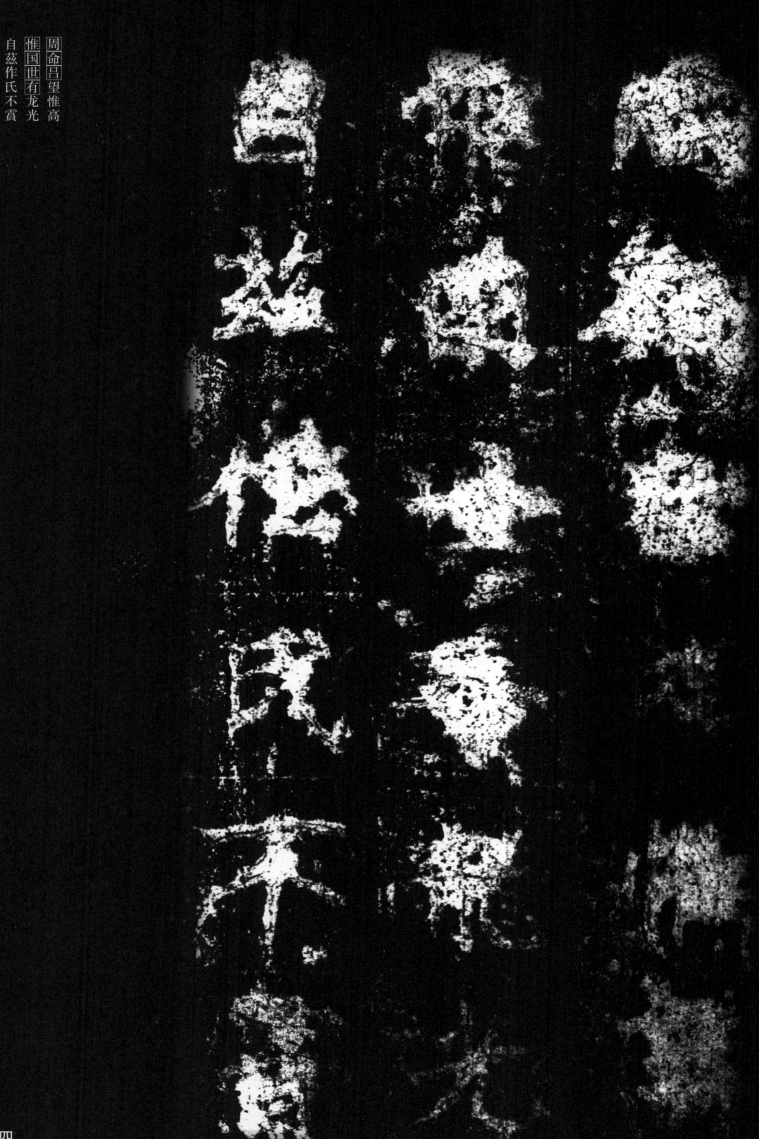

周命吕望惟高
惟国世有龙光
自兹作氏不賞

四九

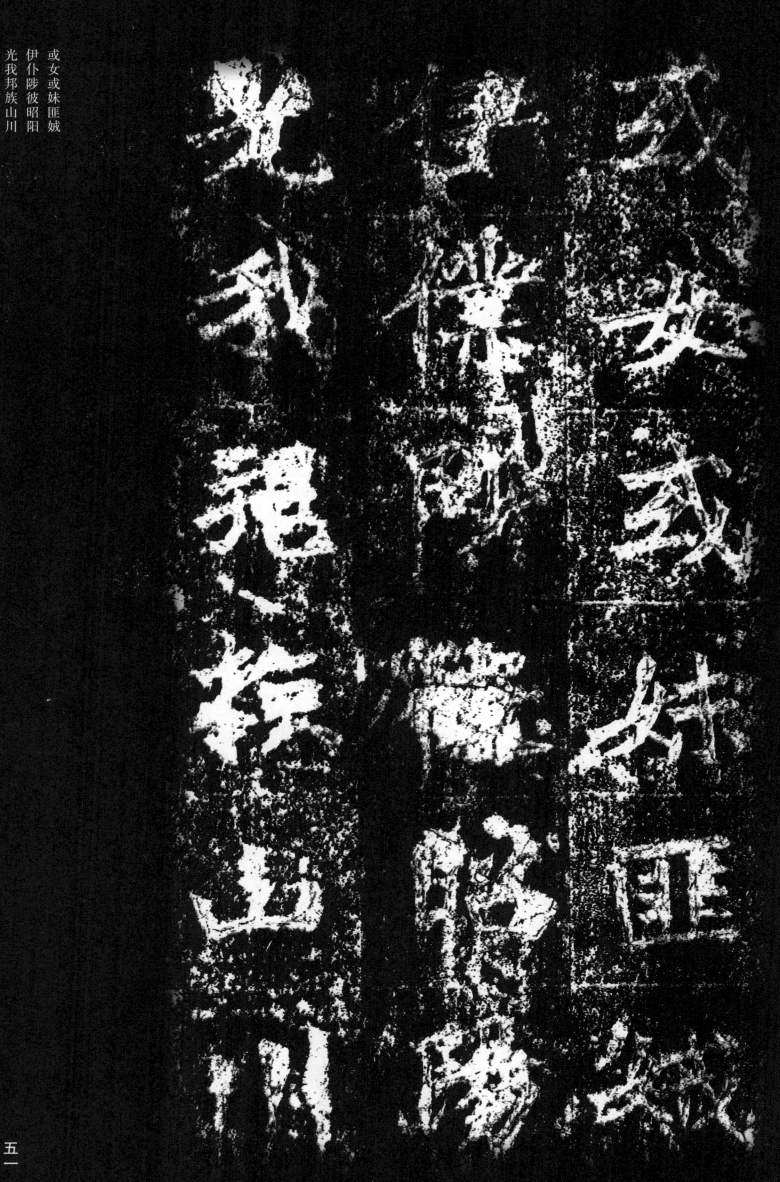

降祖余庆不已
敬公之孙庄公
之子如琇如莹

降敬之

五二

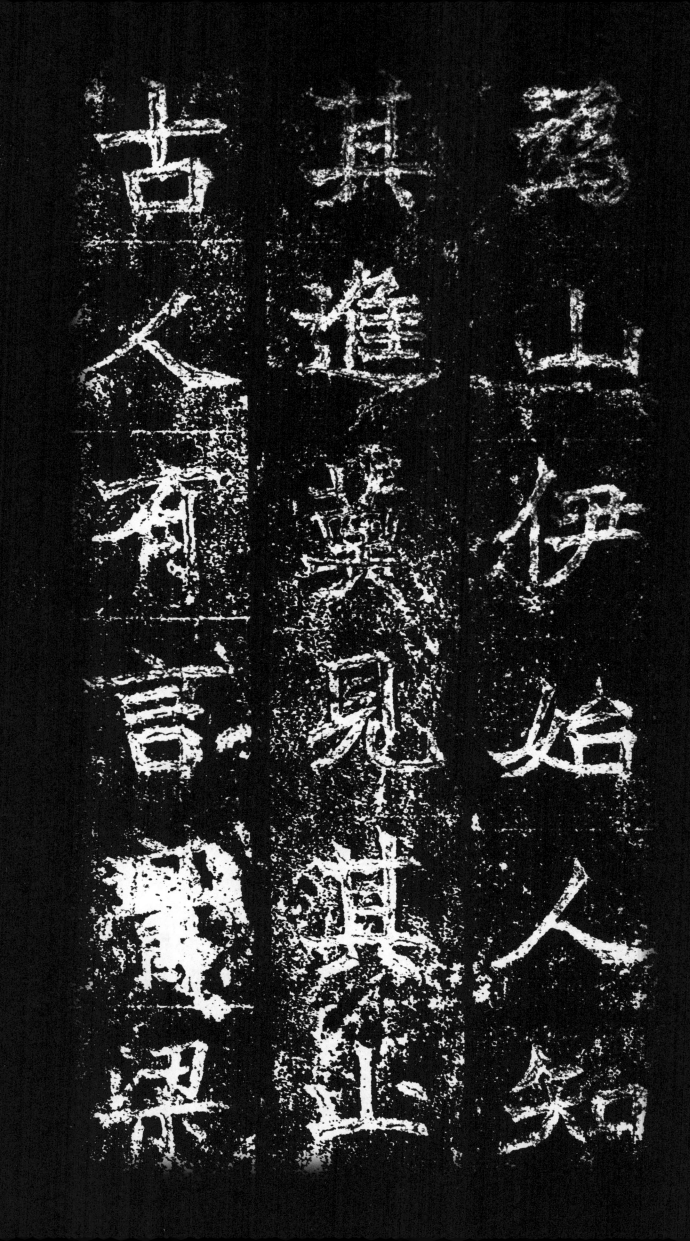

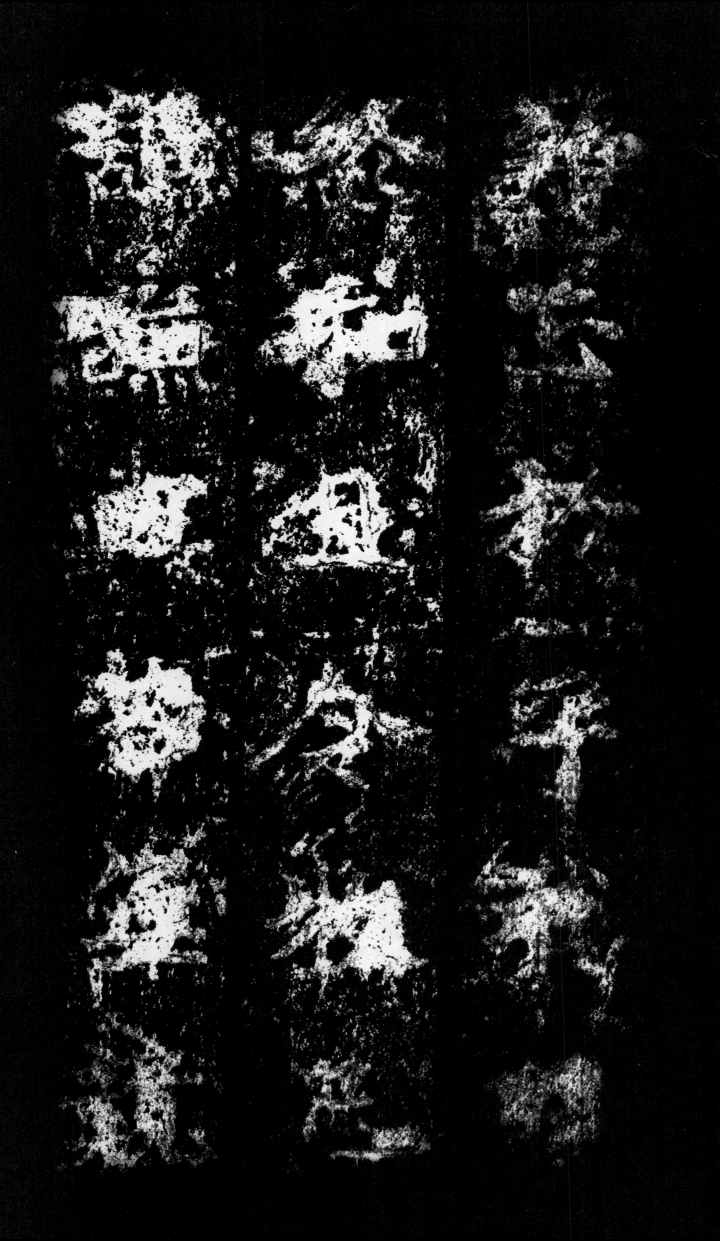

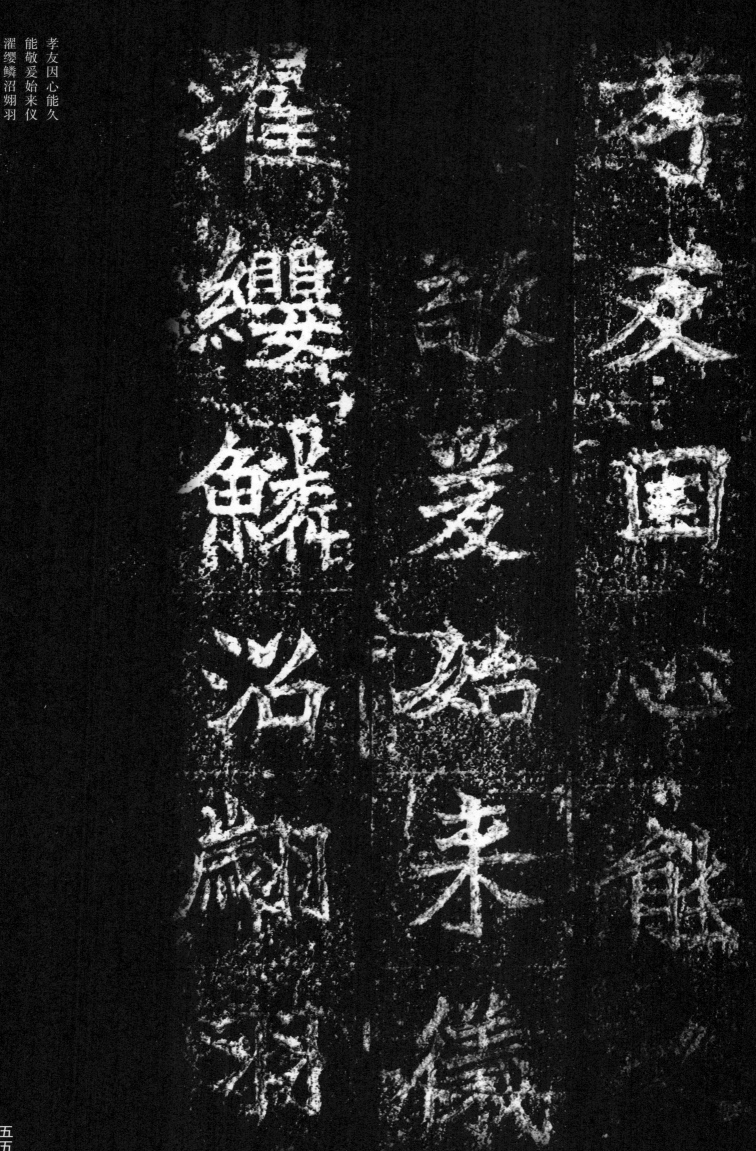

孝友因心能久
能敬爱始来仪
濯缨鳞沼翔羽

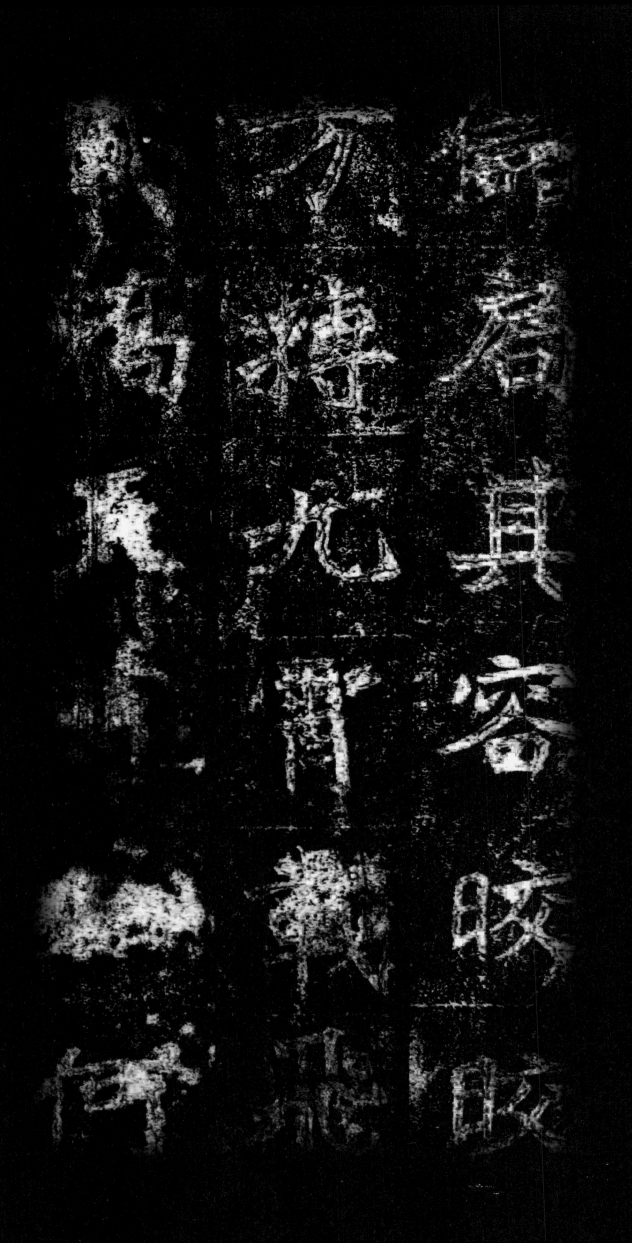

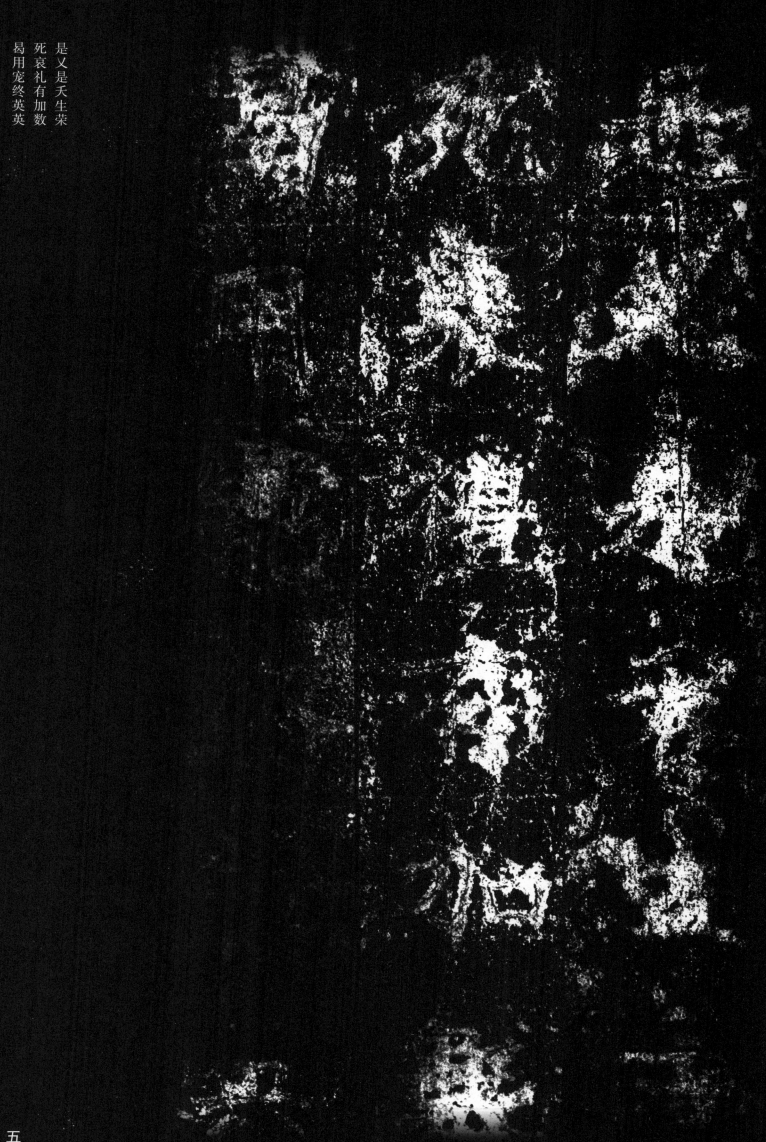

是又是夭生荣
死哀礼有加数
曷用宠终英英

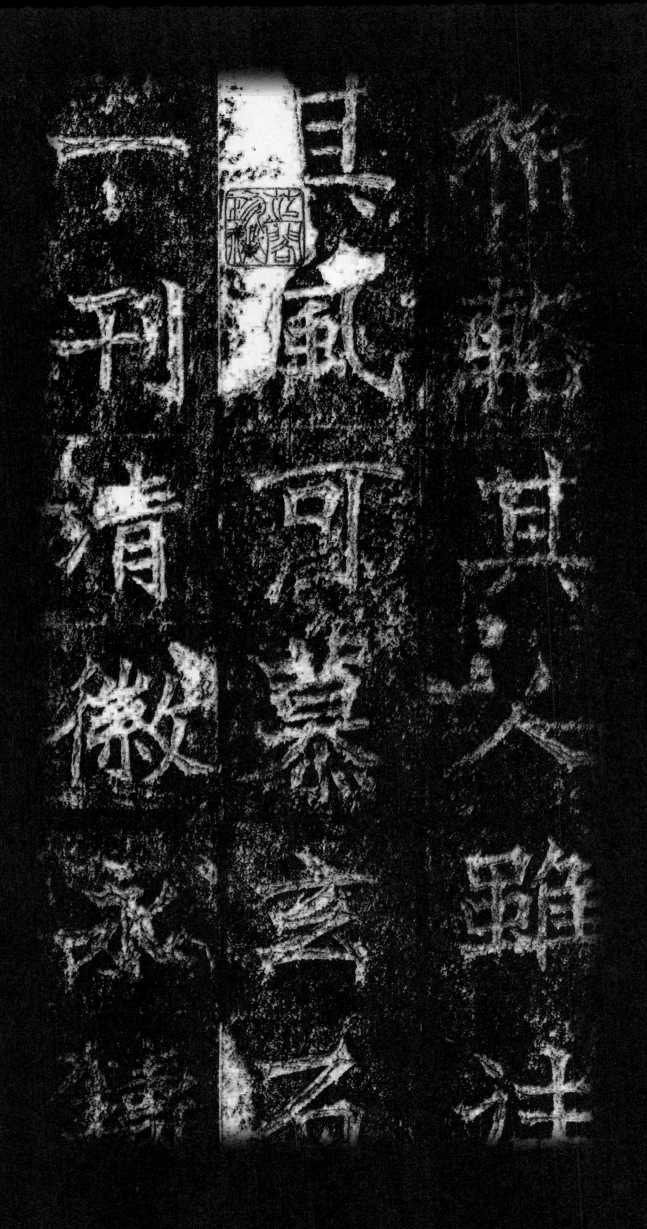

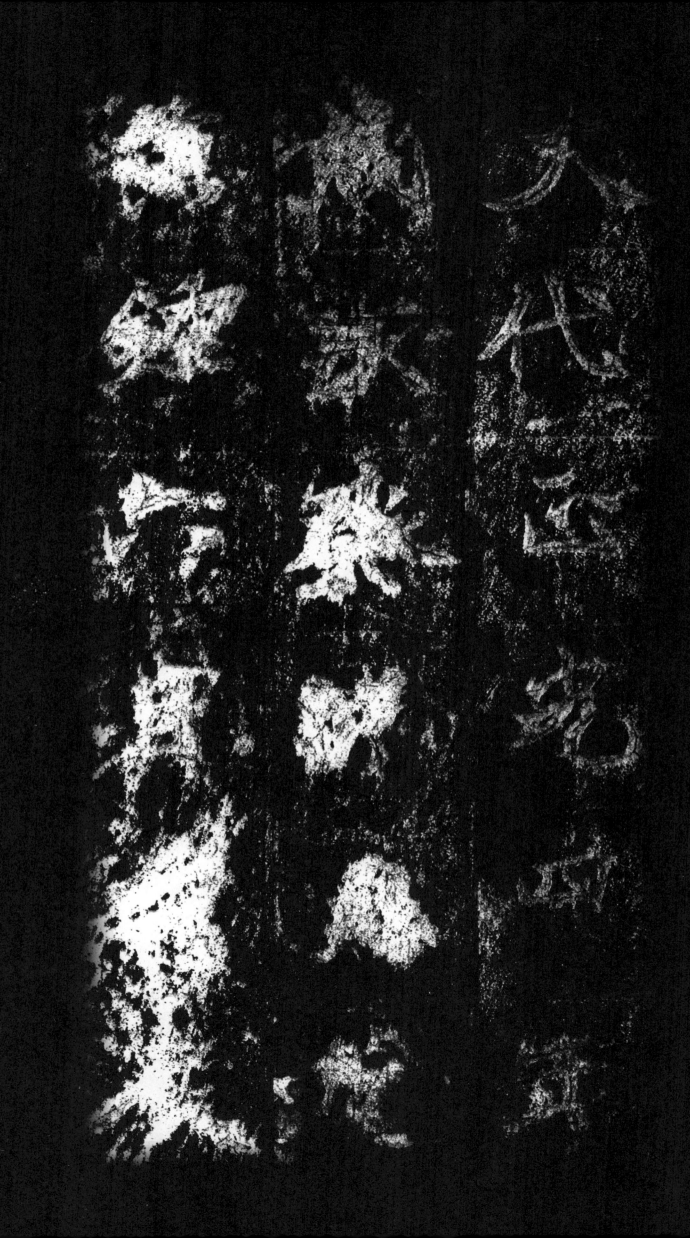

大代正光四年
岁次癸卯月管
黄钟六月丙□

五九

图书在版编目（CIP）数据

　　高贞碑 ／ 刘开玺编著. —— 哈尔滨 ：黑龙江美术出
版社，2023.2
　　（中国历代名碑名帖原碑帖系列）
　　ISBN 978-7-5593-9059-2

　　Ⅰ．①高… Ⅱ．①刘… Ⅲ．①楷书－碑帖－中国－北
魏 Ⅳ．①J292.23

　　中国国家版本馆CIP数据核字(2023)第001742号

中国历代名碑名帖原碑帖系列——高贞碑
ZHONGGUO LIDAI MINGBEI MINGTIE YUAN BEITIE XILIE —— GAO ZHEN BEI

出 品 人：于　丹

编　　著：刘开玺

责任编辑：王宏超

装帧设计：李　莹　于　游

出版发行：黑龙江美术出版社

地　　址：哈尔滨市道里区安定街225号

邮　　编：150016

发行电话：（0451）84270514

经　　销：全国新华书店

印　　刷：哈尔滨午阳印刷有限公司

开　　本：720mm×1020mm　1/8

印　　张：8

字　　数：66千

版　　次：2023年2月第1版

印　　次：2023年2月第1次印刷

书　　号：ISBN 978-7-5593-9059-2

定　　价：24.00元